圖 解

嶺南建築

傅華◉主編　　崔俊　倪韻捷◉編著

香港中和出版有限公司
www.hkopenpage.com

推 薦 序

在兩廣、湖南、江西之間，有五大山嶺東西橫亘其中；山嶺南北兩地自然分隔成兩大地塊，並在悠長的歷史過程中塑造出同中有異的文明，共同形成了源遠流長的中華文化。考古發現說明，嶺南古文明根在大陸，是中原文化的延伸。進入歷史時期之後，嶺南的獨特地理條件逐步描繪出這地塊的人文及社會格局，最終形成與中國北方文明有別的嶺南文化。

嶺南位處亞熱帶，氣候宜居；平原廣闊，物產豐沛；海岸線東西綿延，盡收漁鹽之利。此地匯聚三江，交會成中國三大水系之一的珠江；支流繁茂，育人潤物。珠江南接大海，面向四方，是中國古代中外海上交通的樞紐。珠江三角洲廣納海外文明，培養出嶺南兼收並蓄、開放包容的地域性格。

公元前 214 年，秦始皇平定南越，設置南海、桂林、象郡三郡，自此嶺南地域納入中國大一統王朝的版圖。中國歷史上，北方地區不時遭受外族入侵，難免顛沛流離之苦；嶺南則長年安定富足，吸引大量中原氏族移居至此開基立業；形成廣府、客家、潮汕、雷州四大嶺南民系；並發展出獨特的語言、藝術、音樂、飲食、民俗等文化。

隨着文明演進，航海技術逐步拉近海國之間的距離。嶺南重鎮廣州位處珠江下游寶地，兼得江海之利，自漢代以來一直是中國對外通商的第一口岸，地位至清代而極盛。廣州匯通天下，以商業利益薈萃環球文化；嶺南在西方文明的長期滋養下，成為中國別樹一幟的文化板塊。在中國近代化的進程中，嶺南率先在政治、經濟、科技、教育、宗教、藝術等方面汲取西方文明的精華，成為中國最擅於與西方對話的文化地塊。

歷史證明，嶺南的地理條件確實有其獨特的優勢，因此造就了廣州的千年繁華和澳門跨世紀的中西情緣，香港和深圳在過去百年先後崛起成為全球矚目的世界級都會。在多元多變的文化影響下，嶺南地域的生活面貌也

不斷展現豐富的色彩；在中國改革開放的宏大格局之中，今日的嶺南地域已經從點伸延至線和面，在嶺南文化的根基上將珠江三角洲的城市建設成粵港澳大灣區。這個充滿活力的世界級城市群是國家發展藍圖的一項重大戰略部署，也是嶺南千年文化在充滿機遇的二十一世紀的一次歷史性蛻變。

在古今新舊的激盪之中，嶺南文化吸引了更多的目光和關注；有見及此，香港中和出版有限公司推出「圖解嶺南文化」系列，以繪圖配合文字和照片，深入淺出，通過專家學者的專業導賞，以文物解說嶺南歷史上的建築、民俗、書畫、戲曲、音樂等文化主題，引動今天的讀者尤其年輕一代，透過這場尋根之旅，去尋覓那份時空交錯的歷史感，並細心聆聽這些文化精華背後觸動人心的嶺南故事，更好地理解當下、擁抱未來。

嶺南大學協理副校長（學術及對外關係）、歷史系教授
劉智鵬
2021 年 3 月

前　言

　　嶺南建築是中國建築的一分子，流淌着博大精深的中國傳統文化的血液。嶺南建築也是嶺南文化的重要載體，更是嶺南文化的精髓。本書以「涵蓋廣」「價值高」「代表性強」為宗旨，精心挑選了幾種重要的嶺南建築類型予以介紹，企望為廣大讀者勾勒一幅嶺南建築的大觀圖。那麼，當我們在說嶺南建築時，我們在說甚麼？

▪ 我們在說嶺南的氣候特點

　　嶺南地區地處亞熱帶和熱帶，具有炎熱、潮濕、多雨和颱風多發的氣候特點，因此嶺南地區的建築注重通風、散熱、防潮、採光。

▪ 我們在說嶺南的濱海優勢

　　嶺南地區位於中國的東南沿海，擁有全國最長的海岸線和全國最多的華僑。嶺南文化與海外文化交流頻繁，所以在嶺南尤其沿海地區的傳統建築上常會看到一些外來文化符號，感受到中西風情的糅合。

▪ 我們在說嶺南的文化交融

　　歷史上北方中原地區是古代中國的中心，那裡的人們出於躲避戰亂等原因陸續南遷，帶着漢文化與嶺南原有的土著越文化不斷碰撞、逐漸交融，這對嶺南的建築產生了重要影響。又因嶺南在古代屬邊疆地區，存在文化傳播的滯後性，使得嶺南古建築保留了許多古制。

▪ 我們在說嶺南的性格特色

　　在漫漫歷史長河中，嶺南地區逐漸形成了自己的性格——多元、包容又務實，除了本土文化，它還有中國北方中原文化、海外文化。這樣的性格特點讓它擅長吸納優秀的外來元素，並生動地體現在它的建築特徵之中。

▪ 我們在說嶺南建築的類型

嶺南建築基本承襲中國傳統建築類型，豐富多樣，又都帶有自己的本土「味道」。本書篇幅有限，不能涵蓋所有嶺南建築，於是選取了幾種主要類型，包括民居、園林、宗教建築、學宮建築和古塔等，其他建築中列舉了交通建築和近現代紀念性建築。

▪ 我們在說嶺南建築在身邊

本書希望通過這些數量有限但具有典型地方特色的傳統建築，讓讀者朋友們認識嶺南建築。以後，走在大街小巷時可以留心觀察一下，嶺南傳統建築除了書中所說的以外，還有哪些有意思的特點呢？

嶺南建築歷史淵源流長，建築類型豐富多樣，文化內涵博大精深，我們深知，本書所涉及的建築只是「嶺南建築」這個大主題的冰山一角。嶺南建築還有更多有待深入探索的歷史，值得認真思考的智慧，以及需要仔細品味的美感。希望本書能成為讀者朋友們對嶺南建築、嶺南文化乃至中國文化產生興趣的一個開始。

最後，感謝鼎力支持和幫助本書編寫的同仁、朋友，感謝慷慨提供精美照片的博物館及地方文物主管部門，感謝用心繪製了大量可愛插圖的設計師，以及感謝仔細編校本書的編輯……因為有大家的共同付出，才有這本小書的誕生。在此一併表示衷心的感謝！

<div align="right">

廣東省文物考古研究所

崔俊　倪韻捷

2020 年 3 月

</div>

目 錄

嶺南傳統建築小常識

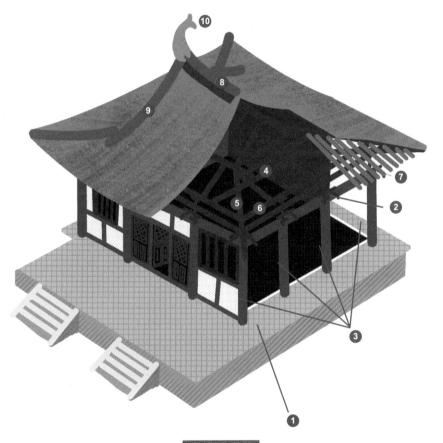

光孝寺伽藍殿

①台基　②斗栱　③柱　④樑　⑤角樑
⑥檁　⑦桷板　⑧正脊　⑨垂脊　⑩鰲魚

嶺南民居建築

中國土地廣闊，各地風俗民情豐富多彩，在建築上表現得最突出的就是各地傳統民居了。它們各有特點，同時也有相似的空間使用邏輯 —— 合院式。

不過，同樣是「合院」，北方的民居，以四合院為例，是用「圍」的思路圍合出中間的庭院；而南方的民居，以「三間兩廊」為例，是用「挖」的思路在房屋中間挖出一個天井。

北方的四季分明，冬天寒冷，要想生活舒適，就要抗旱取暖，也就是盡可能獲得陽光。因此北方民居的庭院面積比較大，這樣能容納更多陽光。庭院周圍的建築大多只有一兩層，因為較低的高度有利於讓更多陽光進入室內。

在南方地區，夏季的持續時間長，炎熱又潮濕，因此避暑、散熱和通風是民居建築在設計上首先需要考慮解決的問題。圍繞這些問題，嶺南民居建築有這樣一些共通的特點：

庭院空間通常不大，天井用作採光，並且較小的垂直空間有利於熱氣流上升，起到散熱降溫和通風效果。

建築高度大多只有一兩層，但每層的室內高度高，有利於建築內部的通風散熱。

建築的間距比較近，屋檐會伸出牆壁很多，這樣房屋之間可以相互遮擋，增加陰影面積，減少日曬。

嶺南傳統民居在中國傳統民居中是不可缺少的一員，它本身也包含了多種類型，主要有：廣府民居、潮汕民居和客家民居，以及近代城市傳統民居。

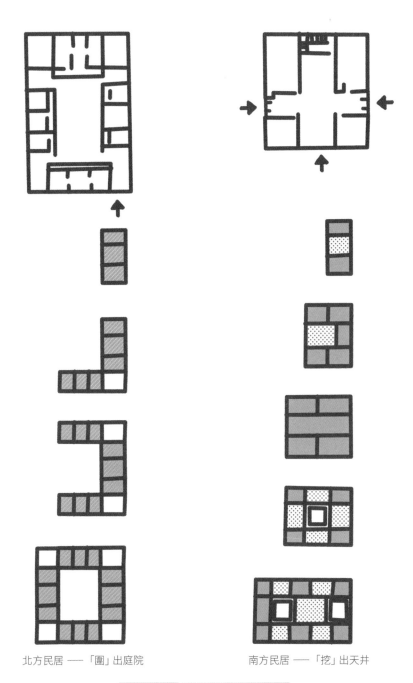

北方民居 ——「圍」出庭院　　　　　　　　南方民居 ——「挖」出天井

北方與南方傳統民居的比較示意圖

甲骨文的「山」　　　金文的「山」

　　房屋建築的左右兩邊牆的上端與前後屋頂間的斜坡，構成一個三角形，像古體的「山」字，故稱「山牆」。古代建築很多都有山牆，它的作用主要是與隔壁的建築隔開和防火，所以也稱防火牆。

　　民居山牆在不同地區叫法各有趣味，如徽派建築呈階梯狀的「馬頭牆」、福州地區的「馬鞍牆」、寧德福安地區的「觀音兜」、湘西地區的「貓拱背」、佛山地區的「貓耳牆」、潮汕地區的「厝角頭」等。有人總結福建省、廣東省和台灣地區的山牆為「五行山牆」，以規格形式多、紋飾精美聞名。

　　「五行山牆」顧名思義，是以五行「金、木、水、火、土」五種樣式來構造及裝飾山牆，大概是根據風水學對山的評述定義山牆的規格。通常由風水先生視環境決定山牆的選用，比如周圍的山形多為「火形」，那麼山牆就採用「水式」，取「水火相剋」之意；一般「火式」多用在宗祠家廟，取「家族興旺」之意。

　　「五行山牆」中「火式」廣泛存在於福安和長樂一帶（閩南的燕尾脊也可以歸入這類），「木式」在潮汕地區最普遍，「水式」常見於廣東客家地區和福建平潭、福清，「金式」是閩南地區的慣用方式，「土式」在台灣新竹最為常見。

　　下面我們就一起來走進幾個有代表性的嶺南傳統民居吧！

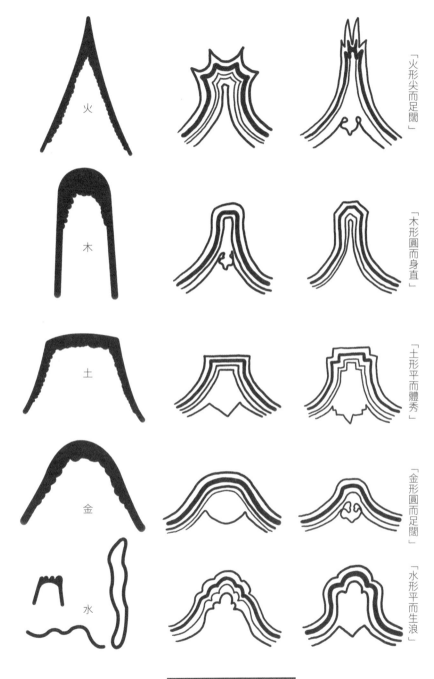

火　　　「火形尖而足闊」

木　　　「木形圓而身直」

土　　　「土形平而體秀」

金　　　「金形圓而足闊」

水　　　「水形平而生浪」

山牆形狀對應的五行意義

5

廣府人的房子

　　廣府民居最典型的形式叫「三間兩廊」，也叫「金字屋」，常見的還有「明字屋」，以及由它們組合出來的天井院落式民居。目前傳統民居在市內很難見到，但城郊農村還保留有不少。

　　「三間兩廊」是嶺南傳統民居最基本的形式，它的歷史可追溯到廣州近郊出土的漢墓陶屋。

　　它的平面呈對稱的三合院佈局，主座建築三開間，前面帶兩間廊屋和天井。普遍為單層，廳堂居中，兩側為房，天井兩旁稱為「廊」的分別是廚房和雜物房。

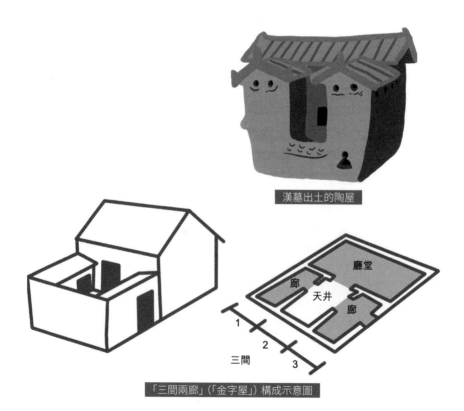

漢墓出土的陶屋

廳堂

廊

天井

廊

1

2

3

三間

「三間兩廊」(「金字屋」)構成示意圖

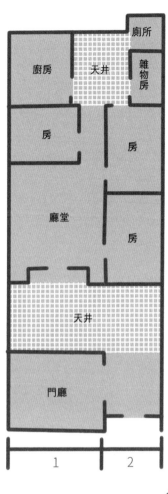

「明字屋」是一種不對稱的雙開間民居形式，由於大門所在的開間內凹，從平面看起來形似「明」字。有的會在入口前多一個天井和門廳部分，如左圖所示。

「明字屋」主要由廳堂、房、廚房和天井組合而成。相較於「金字屋」，「明字屋」的空間使用功能更明確，天井面積通常更大，因而更有利於通風、採光。

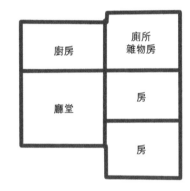

「明字屋」構成示意圖

7

陳家祠 —— 廣府建築特色集中地

　　陳家祠位於廣東省廣州市荔灣區中山七路恩龍里 34 號，原名陳氏書院，是清末廣東省七十二縣的陳氏宗族合建的祠堂，與書院合一，是多重院落式的廣府民居代表。陳家祠在 1988 年被評為第三批全國重點文物保護單位，現在是廣東民間工藝館。

　　都說陳家祠「集廣府建築特色於一屋中」，到底它有哪些廣府特色呢？

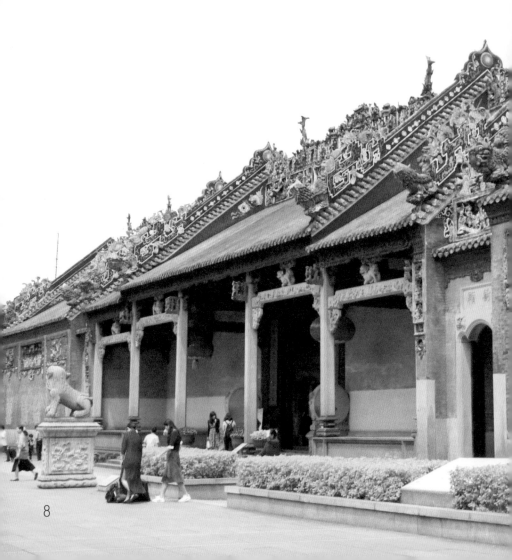

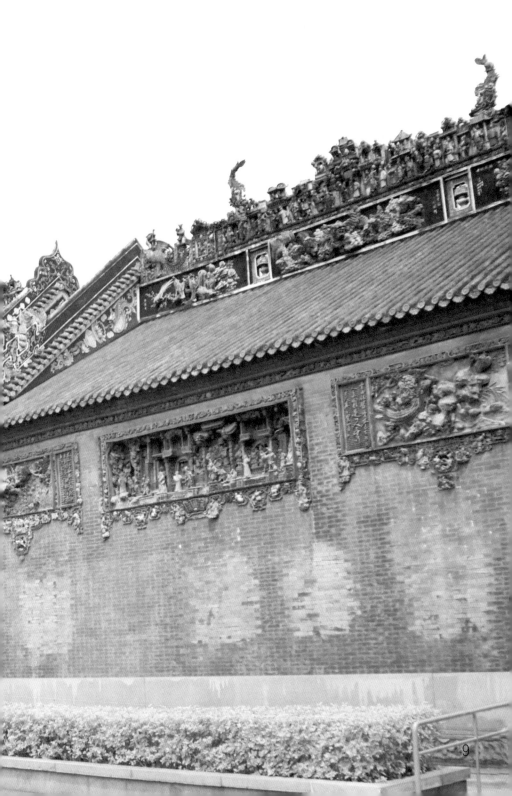

佈局嚴謹、空間通暢

　　陳家祠坐北朝南，採用「三進三路九堂兩廂」的配置，以中軸的廳堂為主體，兩側是偏廳，外圍由八段廊道圍合，形成六個相互關聯的庭院，組成一個多重院落的建築群體。每進建築橫向相連，每路建築由青雲巷隔開，由長廊相連，六院與八廊互相穿插。

　　陳家祠佈局疏密有致，建築高低大小變化多端，空間通透性強，這樣的空間佈局有利於通風散熱，很能適應嶺南地區潮濕、炎熱的氣候。

① 前廳（門內設精美木雕屏風）

② 塾台（門廊左右的高台）

③ 穿廊

④ 月台／露台

⑤ 中堂／聚賢堂

⑥ 中堂東廳（小客廳）

⑦ 天井（地面鋪石板）

⑧ 後堂

⑨ 後堂東廳

⑩ 後堂西廳

⑪ 巷尾房（貯藏用）

⑫ 東橫屋

⑬ 東齋

⑭ 西齋

⑮ 西橫屋

⑯「人」字形封火山牆

⑰ 屋脊（佈滿彩色灰塑和石灣陶藝）

⑱ 第一進東西廳（外牆各有三幅精美磚雕）

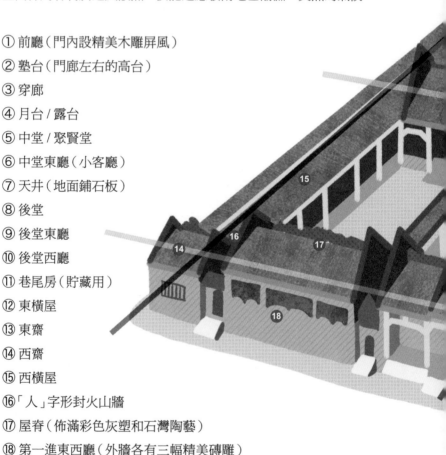

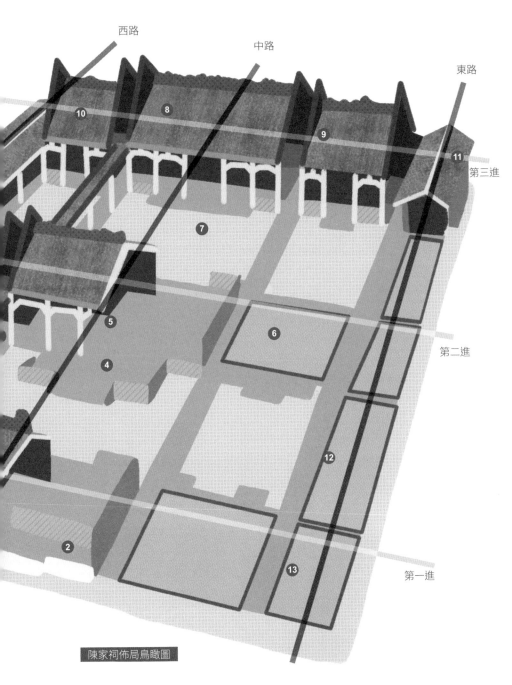

西路

中路

東路

第三進

第二進

第一進

陳家祠佈局鳥瞰圖

11

體現宗族倫理秩序

　　陳家祠的佈局中軸對稱，體現了嚴謹的宗族倫理秩序。中軸線上的重要建築有頭門、聚賢堂（中堂）和後堂。

　　整個建築群最核心的地方 —— 聚賢堂，位於整個祠堂的中間，曾經是陳氏族人舉行春秋祭祀和議事聚會的地方。聚賢堂前方帶有月台（建築前方突出的平台），整體空間開敞，巨大的黑色柱子整齊排列。

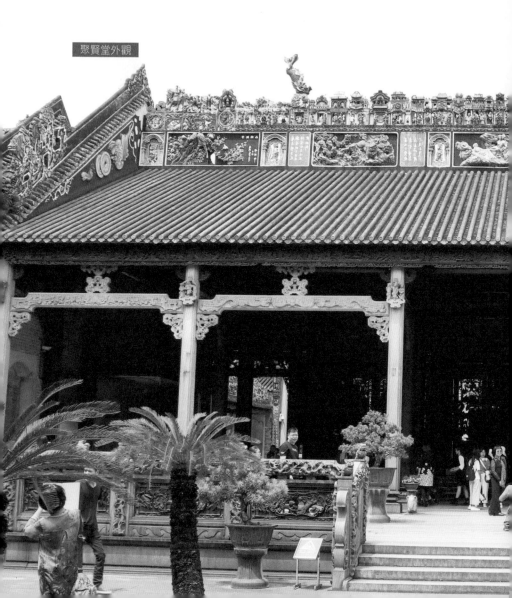

聚賢堂外觀

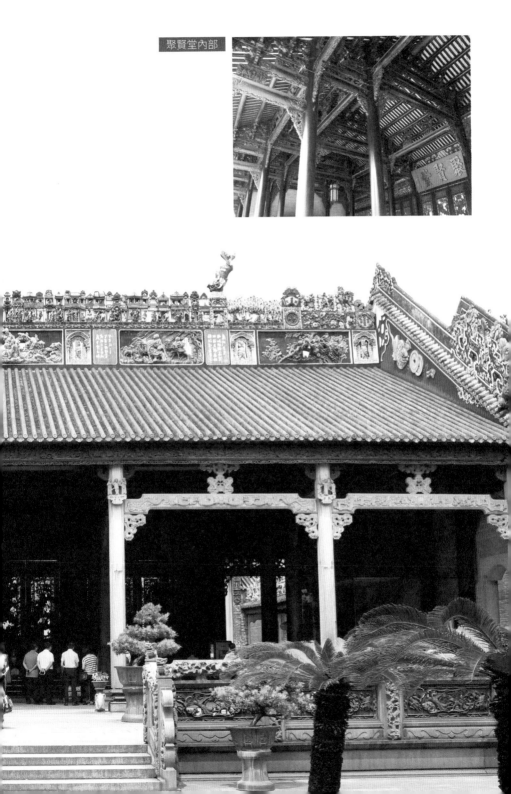

聚賢堂內部

雕飾精美

　　精美的木雕、石雕、磚雕與屋脊上的石灣陶塑裝飾，是陳家祠的特色，這些裝飾藝術反映了清代廣東最高水平的民間工藝。

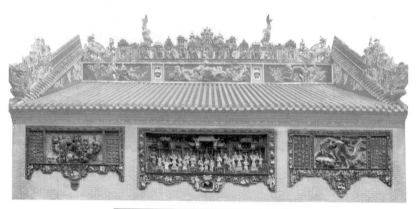

第一進東西廳外牆各有三幅精美磚雕

頭門的木雕　　　　　聚賢堂內的木雕

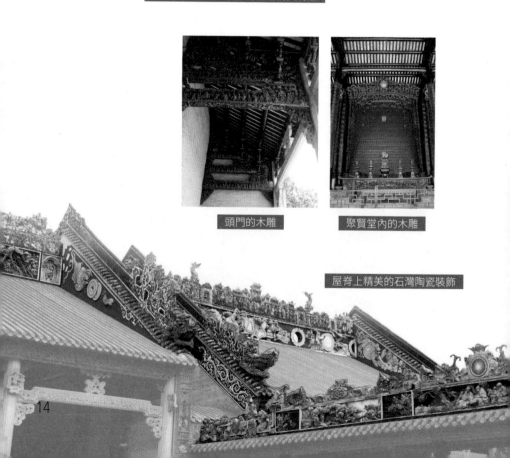

屋脊上精美的石灣陶瓷裝飾

穿廊柱子

吸收西洋元素

　　陳家祠穿廊的柱子受到西洋建築風格的影響，採用柱身細長的鑄鐵圓管柱，這樣能讓視野較寬廣、通透，讓橫向的庭院更加連通，增添氣派感。

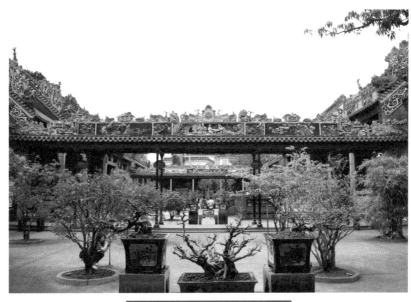
中庭（第二進院落）空間的穿透感

15

潮汕人的房子

潮汕人把房屋叫做「厝」。潮汕民居比較典型和基本的形式是「下山虎」（「門」字形）和「四點金」（「口」字形），也可以說是三合院和四合院。其他形式多以「四點金」為基本單元組合發展而成，比如「百鳥朝凰」「三壁連」和「駟馬拖車」（下文的許駙馬府會詳細介紹）等格局。

「下山虎」類似廣府民居中的「三間兩廊」形式，也是三開間，不同的是它的三開間在屋後；入口是一個小過廳而不是主廳，連接天井；兩側的空間是房。

「四點金」是從北方四合院發展而來的，「四點」指四角的四個房間。它兩側的廳在打開的時候能作為廊，閉合的時候能當做房間，實現空間多功能的使用。

此外，潮汕民居的裝飾通常十分華麗，從下文的許駙馬府以及已略黃公祠等潮汕民居代表中可見一斑。下面就來見識一下其中的許駙馬府吧！

下山虎

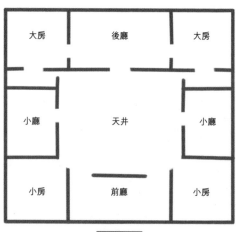

四點金

16

百鳥朝凰

三壁連

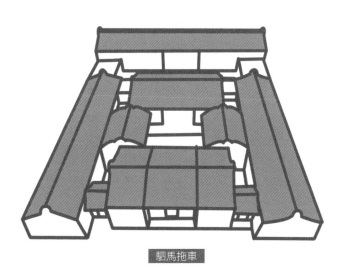

駟馬拖車

許駙馬府 —— 駟馬拖車的建築格局

許駙馬府始建於北宋英宗治平年間（1064—1067），距今有 950 多年歷史，位於廣東省潮州市湘橋區中山路葡萄巷東府埕 4 號。

駙馬，是中國古代帝王女婿的稱謂。府，也叫府邸，指貴族官僚或大地主的住宅。顧名思義，「許駙馬府」就是一位許姓駙馬的住宅。

這位「許駙馬」是誰呢？他是宋太宗曾孫女德安公主之婿許珏。

許駙馬府歷代進行過多次維修，佔地面積 2450 平方米，近似於「駟馬拖車」的建築格局。整座建築結構嚴謹，古樸大方。許駙馬府至今仍較好地保留了宋代的平面格局及風格，被專家譽為「民間唯一的駙馬府」和「國內罕見的宋代府邸建築」，在 1996 年就被列為全國重點文物保護單位。

許駙馬府有「三件寶」，分別是 S 形排水系統、石地狀和竹編灰壁，也是典型嶺南民居特色的體現，具有很高的歷史研究價值。

下面來許駙馬府看看它的「三件寶」以及其他特色吧！

照壁

　　照壁，其實就是一堵牆壁，位於建築正門前方的一段距離處，像鏡子一樣「照映」着大門。通常在祠堂、廟宇、府邸等級別比較高的建築大門前會有半月形水池或者照壁，有風水上、生活上的考量，也有緩衝的作用，避免人一下子就靠近建築本身。

　　許駙馬府大門前方就是一面照壁，和府邸的正立面等長，十分壯觀。這面照壁是一堵夯土牆，很堅固，至今依然屹立不倒，與許駙馬府一起見證着歷史的變遷。

許駙馬府正門及前方照壁

S 形排水系統

　　許駙馬府從大門至後廳，高度差達 1.28 米，一級級向上增加，取「步步高昇」之意。水流先匯聚在天井，通過天井的排水孔，從正廳繞過後廳再流向前廳，這一巧妙的 S 形排水系統設計，950 多年來從未堵塞過。

天井的排水孔

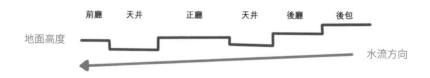

前廳　　天井　　　正廳　　　天井　　後廳　　後包

地面高度

水流方向

石地栿

從踏進許駙馬府的第一步開始，每經過一個門，都要把腳抬得很高才能跨過門檻，明顯感覺到門檻之高，凸顯駙馬府的威嚴。

石地栿是位於地面及牆腳的石條，作為石階、門檻。

許駙馬府的石地栿是當年「國師」根據潮州濕熱的地理氣候特點專門為它量身定製的，這些石料都經過精挑細選，體塊很大，常常一級台階就是一整塊石頭。

石地栿有着重要的作用：

- 石頭防潮，墊在木頭下面能保護木柱、木門板等。
- 穩固，能防震、抗震。
- 方便在施工中準確地進行水平定位。

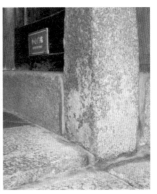

隨處可見的石地栿

竹編灰壁

竹編灰壁是用竹片和竹篾編製牆體，再澆和泥土、貝殼灰築成。這樣建造的牆體雖然很輕薄，厚度只有 2—3 厘米，但卻省工又儉料，有利於散熱，並且隔音效果也很好。這是南方地區特有的牆壁，也是許駙馬府的一大特色。

竹編灰壁

「駟馬拖車」格局

　　「駟馬拖車」是一種大型的復合單元，主體為三進五開間，以大廳堂為中心置於中軸線，兩側是雨火巷和從厝（也叫圍屋）。雨火巷和從厝比門面牆壁伸出二至三間房，就是馬車手。

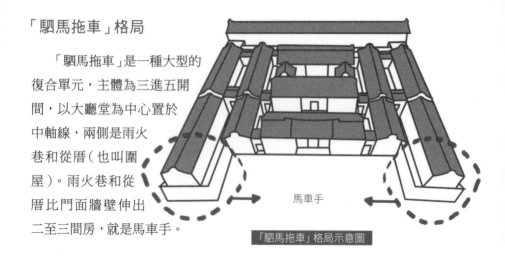

馬車手

「駟馬拖車」格局示意圖

　　許駙馬府的格局並不是嚴格的「駟馬拖車」，它沒有兩隻「馬車手」，並且「駟馬拖車」廳堂兩邊各有兩重從厝，而它少了一重從厝。不過，這些並不影響許駙馬府成為一座潮汕民居典範。

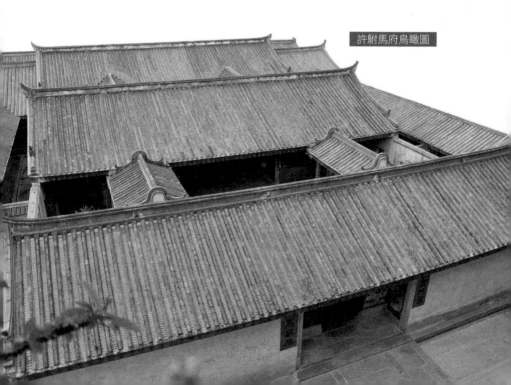

許駙馬府鳥瞰圖

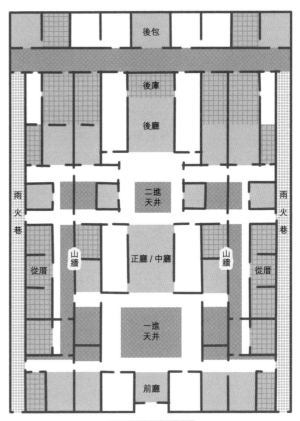

許駙馬府平面圖

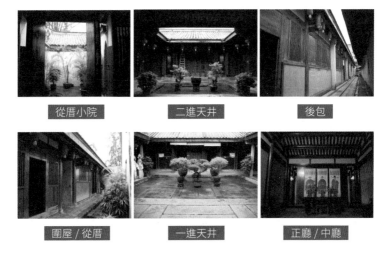

| 從厝小院 | 二進天井 | 後包 |
| 圍屋 / 從厝 | 一進天井 | 正廳 / 中廳 |

23

客家人的房子

　　客家人的典型居住形態是聚族而居，衍生出的民居形式多樣，比較有代表性的是圍龍屋（枕頭屋）、土樓（圍樓）、槓屋以及幾種類型的組合樣式等，這與客家人聚居地的地形複雜多樣有關。

　　客家民居的主要特點是建築面積大，裡面房屋眾多，並且結構嚴謹，建築牢固堅實，巷道、天井、溝渠和主要的門框、窗框通常用堅硬的花崗岩鋪砌，帶有很強的防禦功能。

　　每一處客家民居就像一個社區，裡面功能齊全，能防範禍亂、抵抗盜匪，也能防火、防洪。在樓內生活的人基本都是同一個姓氏，彼此之間有着輩分關係與親情，一旦哪家有難，全樓的人都會竭盡全力救助。

圍龍屋 / 枕頭屋

　　圍龍屋通常建在山坡上，由前部的半圓形水池、中部的若干條橫豎組合的長方形房屋和後部的半圓形（馬蹄形）圍屋組成。圍龍屋的房間隔成扇形通常用作廚房和雜物房，正中間的叫「龍廳」。

　　枕頭屋和圍龍屋整體相似，不同的是後部的圍屋弧形變成「一」字長條形。

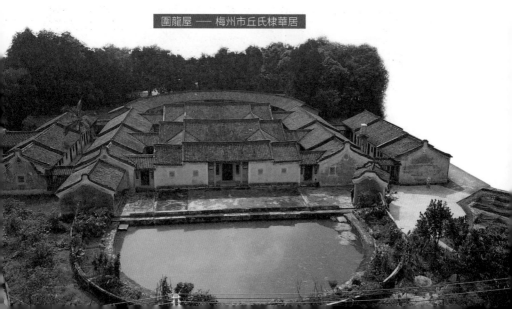

圍龍屋 —— 梅州市丘氏棣華居

圍樓

　　廣東的客家土圍樓有圓形、方形，還有八角形（八卦形），通常有 1—3 環，中心是空地。

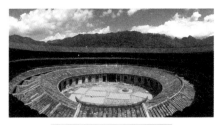
圍樓 —— 梅州市花萼樓

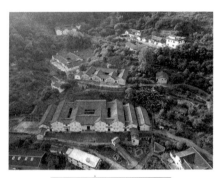
槓屋 —— 梅州市繼善樓

槓屋

　　這是客家民居中比較簡單的一種類型，因為它的房屋縱向排列，像槓桿一樣，所以叫「槓屋」。有的槓屋建成多層樓房形式，叫「槓式樓」，一般最少有兩槓，多至八槓。

組合式

　　有的大家族中孩子成家後會在祖屋旁修建居宅，形式可類似也可不同，形成組合式的大型客家民居。

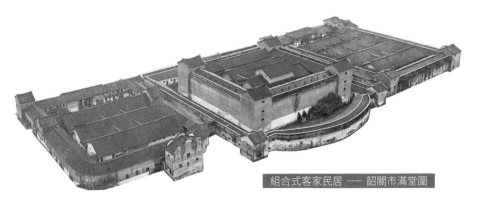
組合式客家民居 —— 韶關市滿堂圍

丘氏棣華居 —— 圍龍屋代表

　　丘氏棣華居位於廣東省梅州市梅江區西陽鎮擺白宮新聯村，是旅印尼華僑丘宜星、丘添星兄弟建的，建成於 1918 年，在 2002 年被公佈為廣東省文物保護單位，是客家民居的一個典型代表。

　　「棣華」取自《詩經·小雅》中「棠棣之華，鄂不韡韡？凡今之人，莫如兄弟」，指棠梨樹上花開繁茂，兄弟手足情深，表達的是一種家族和睦的思想。

　　下面一起走進棣華居欣賞它的客家圍龍屋特色吧！

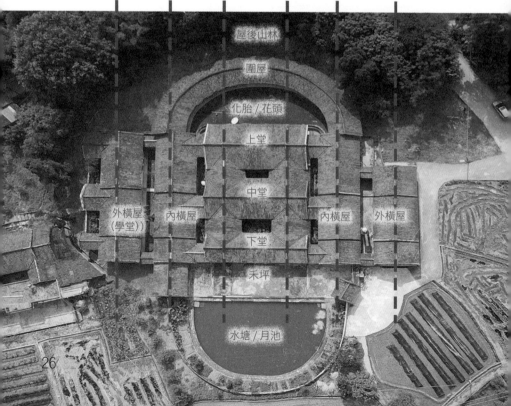

棣華居平面格局示意圖

第一槓　第二槓　第三槓　第四槓　第五槓　第六槓

屋後山林

圍屋

化胎 / 花頭

上堂

中堂

外橫屋（學堂）　內橫屋　　　　內橫屋　外橫屋

下堂

禾坪

水塘 / 月池

典型的圍龍屋 —— 客家民居

棣華居坐東北向西南，背山坡而建，屋後的山坡俗稱「屋背頭」或「屋背伸手」。中軸對稱，是一座三堂、四橫、一圍龍的典型客家傳統圍屋。

「三堂」—— 中軸線上的三個堂屋，分別是下堂、中堂和上堂，都是五開間。

「四橫」—— 位於兩邊、方向垂直於堂屋的四條房屋。

「一圍」—— 在整個房屋後部呈「∩」馬蹄形的圍屋，用作廚房和雜物房，正中的一間叫做「龍廳」。「圍龍屋」這個名字就是源於圍屋部分。

棣華居順應前低後高的地勢而建，雨水能通過高低差自然匯聚到屋前的水池中。建築主要由門樓、堂屋、橫屋和圍屋組成。屋前有長方形禾坪（因主要用來曬穀而得名）和半月形池塘。各屋之間有天井，圍屋後種植了一排柏樹作為「封圍樹」，與屋前的水塘呼應，形成前有水塘後有山林的風水格局。

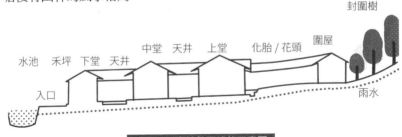

棣華居順應地勢而建的示意圖

化胎 / 花頭有寓意

上堂與圍屋之間的半月形庭院空間，俗稱「化胎」或「花頭」，是從當地的客家話音譯過來的。

這塊地面不僅傾斜成坡面，還呈拋物線拱面，像龜背，有長壽不老的意思；又像女人懷孕隆起的肚子，象徵着生命的孕育。鋪面通常鑲嵌卵石塊，當地有俗話說，鵝卵石鋪得越多，後代的福氣越大。

花萼樓 —— 土圍屋代表

花萼樓位於廣東省梅州市大埔縣大東鎮聯豐村,建成於明萬曆三十六年(1608),在 2002 年被公佈為廣東省文物保護單位。

這個圓形的土圍樓設計精巧、結構獨特,顯示了客家人圓滿、團結、平均、平等的生活理念,是目前廣東土圍樓中規模較大、設計較精巧、保存較完整的民居古建築之一。

花萼樓坐西北向東南,是一個圓形土樓,一共由三環圍成,彼此連為一體,形成一個相對獨立的居住空間,是客家民居中土樓的典型代表。

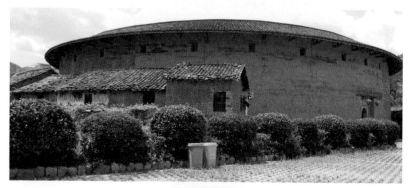
花萼樓現狀

牆體高厚、堅實

花萼樓外牆的牆基有 2 米厚,下寬上窄,先用大塊石頭壘砌約 1.2 米高,再用條石砌約 1 米高,最後再在上面打 1 米高的土壁。外牆總共三層,層內加開兩個半層,高約 11.9 米。外牆的第一、二層不開窗,第三層才開。第二、三層還設有槍眼、炮眼。

三樓的窗洞可見牆體之厚

高厚、堅實的土樓外牆不僅可以確保樓內冬暖夏涼,同時也能有力地防禦外來襲擊。

大門堅固

　　大門是土樓唯一的出入口，門框用寬厚、堅硬的花崗岩鋪砌。

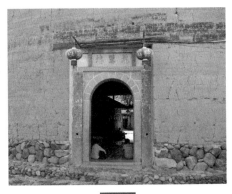

大門

生活設施一應俱全

　　花萼樓生活設施一應俱全，大門一關，在樓內生活數月都不是問題。尤其裡面有一條寬 1.2 米的環形迴廊，確保在危難時刻能發揮「一家有難，八方相助」的集體力量。

　　土樓除了有圓形的，常見的還有方形，也有其他形狀，比如潮州市的道韻樓是八角形（八卦形）平面，比較特別。

花萼樓內景

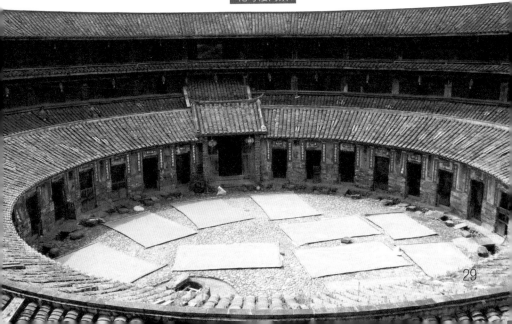

29

滿堂圍 —— 嶺南第一大圍

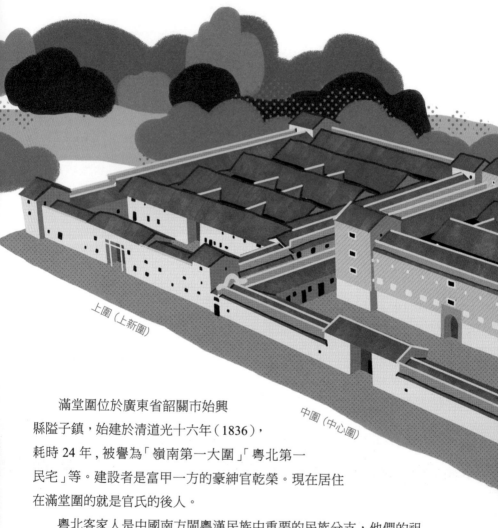

上圍 (上新圍)

中圍 (中心圍)

　　滿堂圍位於廣東省韶關市始興縣隘子鎮，始建於清道光十六年（1836），耗時 24 年，被譽為「嶺南第一大圍」「粵北第一民宅」等。建設者是富甲一方的豪紳官乾榮。現在居住在滿堂圍的就是官氏的後人。

　　粵北客家人是中國南方閩粵漢民族中重要的民族分支，他們的祖先在北方中原氏族的歷史大遷徙中由北向南逐步遷徙，多在交通閉塞的東南沿海山區聚集定居，至今仍保留了部分中原的語言、禮儀習俗和生活方式。

滿堂圍是組合式的客家圍樓，由三個單元組成，從左到右依次為上圍（上新圍）、中圍（中心圍）、下圍（下新圍），各單元有各自的正門，既可分開使用也可合併。各圍平面呈「回」字形，兩側橫屋對稱排列。三圍並列相連，佔地面積有 13000 多平方米，氣勢磅礴。

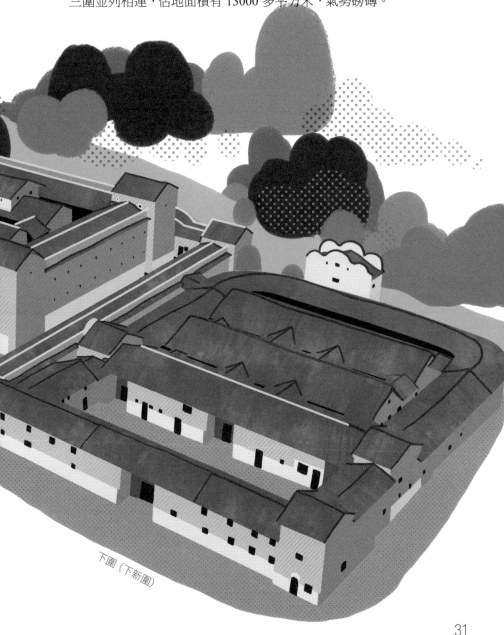

下圍（下新圍）

31

三個大屋，一個大家族，一個獨立王國

　　滿堂圍內有 3 個祠堂，14 個天井，777 間住房，最高有四層。這裡可住數百人家，功能齊備，即使被敵人圍困也能自給自足一段時日。大圍內有寢室、廚房、儲糧室、雜物間、廁所、牲畜欄舍、糧倉、水井、大院、祠堂和議事廳等，街道相互連接，交通方便，簡直像一個小獨立王國。

　　從大分類來說，三個圍都屬於方形角樓，其中上新圍是枕頭屋格局，中心圍是方土樓和圍龍屋組合，下新圍是圍龍屋樣式。

中心圍

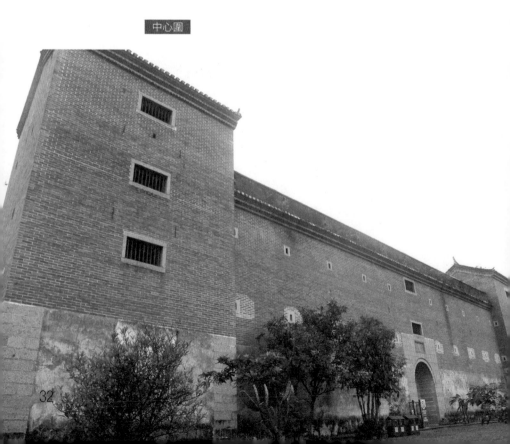

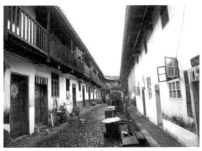

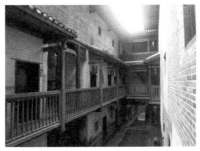

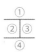

①	
②	③
④	

①上新圍祠堂
②上新圍後包
③中心圍內部天井
④水井

33

完美的防禦系統

　　客家人是外鄉移民，一來常會與原住民發生土地山林、語言習俗等糾紛；二來易受盜匪禍害，因此客家圍屋的建設特別注重防禦。

- 滿堂圍整座圍的外牆厚 2—4 米，為夾心牆，高大堅固。
- 牆體外圍屋面均建有箭廊道和箭牆，可以居高臨下打擊來敵。
- 外牆很少開窗，每面牆都設置多個槍眼和觀察孔，窗洞內大外小，平面呈梯形。
- 方形圍樓，轉角建有角炮樓，保證整個外圍無射擊死角。
- 大門重重加固，堅實無比，門頂建有儲水池，可制止外人火燒圍門。

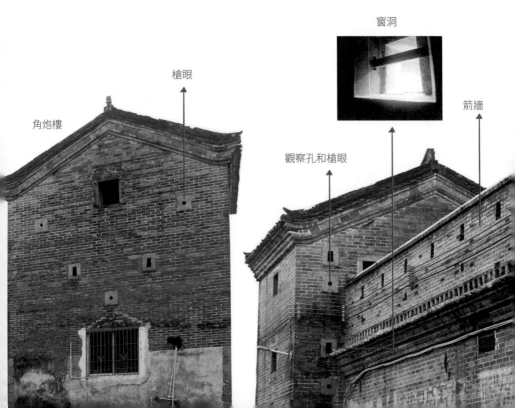

窗洞

槍眼

角炮樓

觀察孔和槍眼

箭牆

五道門

　　進入中心大圍，必須要
走五道門。

　　第一道門是鐵皮厚木板
門，第二道門是十一根橫木
柵欄，第三道門是七塊厚木
板。因為前面三道門都是木
製的，為了防止火攻，便在
第一道門的上部留了三個注
水口，可從二樓往下注水，
以防止火攻。第四道門是最
堅固的一道門，由十一根鐵
棍橫柵組成，而且每根鐵棍
都有一塊預製的鐵板，非常
堅固。第五道門當年叫「平
安逍遙門」，我們現代叫紗
窗，用來擋蚊子的。因此進
入滿圍堂素有「過五關斬六
將」的說法。

五道門

城市的房子

近代以來，廣州城市中具有典型嶺南特色的傳統民居建築主要有：竹筒屋、騎樓和西關大屋。這三種建築的形制之間有一定關聯，它們體現出的嶺南特色，基本都源於相似的背景，主要包括自然條件、社會環境以及文化背景。

竹筒屋可以說是廣州城市傳統民居的一個起始，出現在 19 世紀的廣州。當時廣州的工商業發展很快，城市人口迅速增加，土地供不應求，地價上漲，於是出現了節約用地並且方便建造的竹筒屋。

騎樓是竹筒屋的一種變形，主要區別是首層沿街面有部分架空在人行道上，外觀裝飾帶有明顯的西洋風格。這是嶺南城市中典型的服務於商業發展的建築。

西關大屋是有錢人家在西關即荔灣區一帶修建的宅邸，建築形制上通常是由兩個或以上竹筒屋組合而成，也可以說是廣府傳統多進天井院落式民居在城市中的轉型。

荔灣區昌華大街

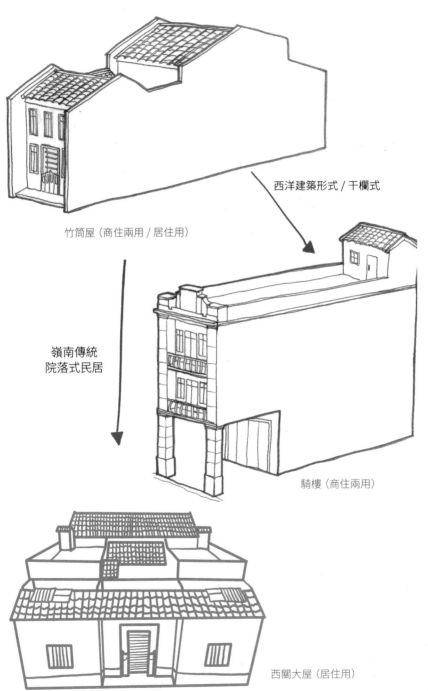

竹筒屋（商住兩用 / 居住用）

西洋建築形式 / 干欄式

嶺南傳統
院落式民居

騎樓（商住兩用）

西關大屋（居住用）

37

竹筒屋 —— 窄條原形

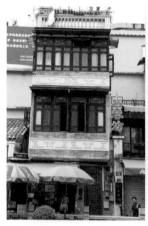

荔枝灣畔的竹筒屋

荔枝灣內巷的竹筒屋

竹筒屋是在城市極速發展下適應嶺南自然環境的產物，它只有一個開間，門口臨街的寬度狹窄，從前到後有多個房間連續排列。因為它形似一節節的竹子，所以被叫做竹筒屋，在潮汕地區被叫做「竹竿厝」。

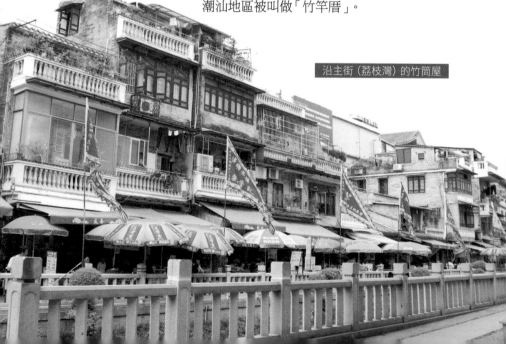

沿主街（荔枝灣）的竹筒屋

荔枝灣的竹筒屋

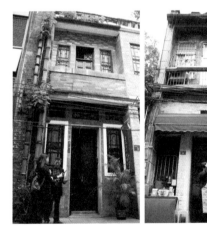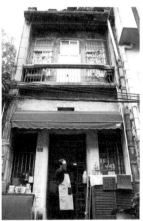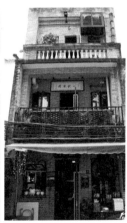

永慶坊的竹筒屋

　　在內巷的竹筒屋通常為純粹的居民住宅。沿主街的竹筒屋通常首層臨街的廳堂作為商舖使用，這和騎樓的空間使用相同。

　　相鄰的竹筒屋共用牆體，沿着街巷緊密排列，這種設計有利於節約土地。

竹筒屋的基本構成

比較完整的竹筒屋一般分為前、中、後三個部分。前部為大門和門（頭）廳；中部為大廳，內設夾層作為神樓，大廳為單層，較高，廳後為房；後部為房和廚房、廁所。三個部分以天井隔開，以廊道聯繫。

有些竹筒屋為了節約樓梯面積，左右兩戶共用樓梯成為並聯竹筒屋形式。

一層平面圖

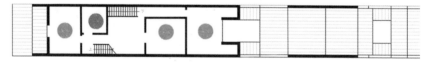

二層平面圖

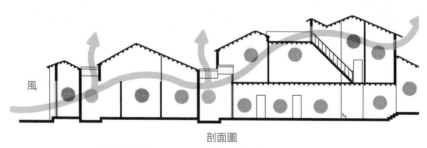

剖面圖

廣州文德南路廠後街某宅（改繪自陸琦《廣東民居》）

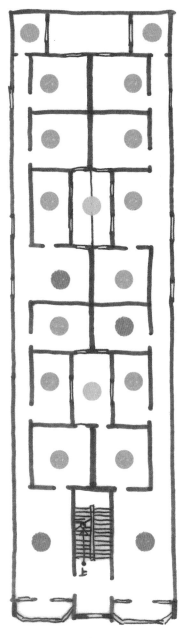

入口

並聯式竹筒屋典型平面圖

狹窄的長條狀空間

竹筒屋狹窄的開間，有利於減少太陽輻射，隔街相對的竹筒屋相互遮擋能形成遮陽體系，使街道陰涼。

小天井，大作用

竹筒屋的通風、採光、排水及交通問題主要靠天井和巷道解決。竹筒屋大多有一兩個天井，進深越長的竹筒屋天井也越多。因為兩側共用牆體，能開窗的只有前後兩面牆，所以窗戶很少，要解決採光和通風問題就必然需要使用天井。

空間有層次

竹筒屋的室內高度較高，通常達四五米，因此可以設夾層和樓梯來增加垂直空間的層次：一般是大門為單層，後部為兩層，中部大廳高約一層半。這種屋面前低後高的設計，有利於通風散熱。

騎樓 —— 窄條進化形

這種建築因首層前部空間有部分架空成走廊，橫跨在人行道上，二層以上的部分像是「騎」在第一層上面，所以被稱為「騎樓」。

其他多雨、濕熱的城市地區也有類似的建築。在台灣地區叫「街屋」，在新加坡等東南亞國家叫「店屋」（Shophouse）或「五腳基」（Five Feet Base，源於當地法例規定騎樓一層退縮的寬度為 5 英尺，約 1.5 米）。

民國初年，廣州政府大力推動騎樓建設，制定了騎樓的基本章法（柱距 4 米，進深 4 米，淨高 5.6 米），由屋主按該章法自行設計建造。騎樓通常為二至四層，首層為商店，二層以上作住宅，這種商住模式在香港被稱為「下舖上居」。

騎樓的基本構成

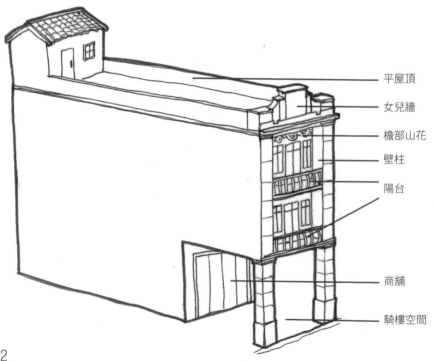

- 平屋頂
- 女兒牆
- 檐部山花
- 壁柱
- 陽台
- 商舖
- 騎樓空間

長條狀空間

龍津西路 55 號

騎樓內部空間的設置類似竹筒屋,廳堂、房間、廁所、廚房依次排列,中間以天井隔開。騎樓是竹筒屋「前店後舖」模式在城市中最經濟實用、科學合理的變形。

連續排列

騎樓在城市中一般沿主要道路連續排列,首層空間串成貫通的人行道,能為行人遮烈日、擋風雨,營造良好的購物氛圍,對吸引顧客、增加營業額很有幫助。

中西合璧的裝飾風格

龍津西路「滿園春」

臨街的騎樓帶有中西合璧的裝飾風格。廣州受海外文化的影響較大,騎樓的外觀裝飾自然也吸收了很多西洋建築的元素,產生多種風格。

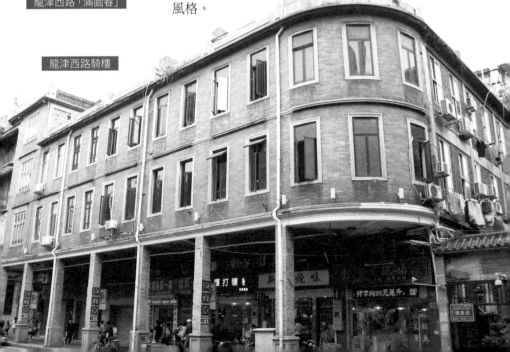

龍津西路騎樓

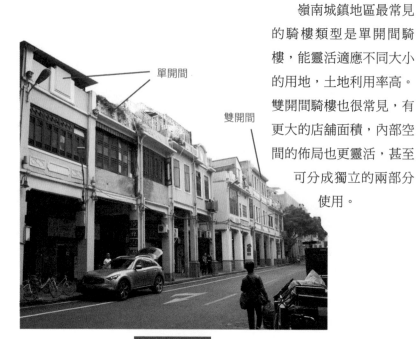

嶺南城鎮地區最常見的騎樓類型是單開間騎樓，能靈活適應不同大小的用地，土地利用率高。雙開間騎樓也很常見，有更大的店舖面積，內部空間的佈局也更靈活，甚至可分成獨立的兩部分使用。

單開間

雙開間

恩寧路的騎樓

一些百貨公司、酒店、銀行和郵局等商業大戶會使用多開間的騎樓（≥三開間），這樣可以形成較大規模的商貿空間。廣州著名的多開間騎樓代表有愛群大廈、長堤新華大酒店、萬福路 114 號等。

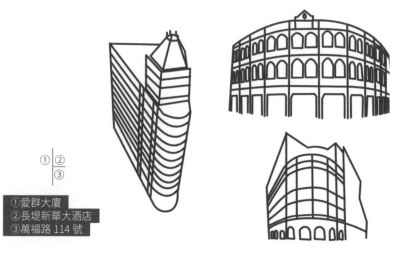

① ②
　③

①愛群大廈
②長堤新華大酒店
③萬福路 114 號

騎樓的架空特色與包括中國南方地區以及東南亞等濕熱多雨地區常見的干欄式建築有相通之處，和檐廊式沿街店舖看起來也頗有淵源，同時和西方敞廊式建築的形式又有類同。

干欄式建築
　　指首層整體或部分架空的構造形式。架空部分通常用來飼養牲畜，上層作為居住使用。

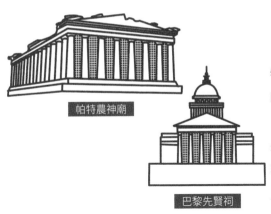

帕特農神廟

巴黎先賢祠

西方敞廊式建築
　　最早典型代表是帕特農神廟，是西方古希臘時期就開始在建築風格中出現的一種建築形式。這類例子數不勝數，如巴黎的先賢祠、盧浮宮的柱廊等。

檐廊式沿街店舖
　　這種建築在中國最早出現在宋代。一開始通常是各店在自家店舖外搭建屋棚，後來逐漸發展為沿街面的連續屋檐。

西關大屋 —— 窄條組合形

西關大屋是富商和洋商買辦等新興富豪在廣州西關地區即今天的荔枝灣一帶興建的宅邸,是近代廣州城市中較大的民居建築形式。

近代以來,西關因靠近廣州城區,憑藉區位優勢,加上水陸交通發達,成為廣州重要的商品集散地,商貿活動十分繁盛,富商們開始在此買地建宅,產生了西關大屋這種民居建築形式。

西關大屋的基本構成

西關大屋多為一或兩層,主立面大多向南,可以看做兩間及以上的竹筒屋的並列,有許多竹筒屋的特色,如進深大、空間佈局緊湊、主要利用天井進行通風和採光等。

西關大屋的典型佈局是「三邊過」,就是主立面由三個開間組成。有些是「五邊過」和「七邊過」,有的還帶有具備嶺南園林特色的後花園,如龍津西路逢源大街 21 號的小畫舫齋。

西關大屋的一側或兩側設有小巷,俗稱「青雲巷」,取「平步青雲」的意思。小巷狹長陰涼,兼具交通、通風、採光、防火、排水等功能,所以也有「冷巷」「水巷」「火巷」等名字。

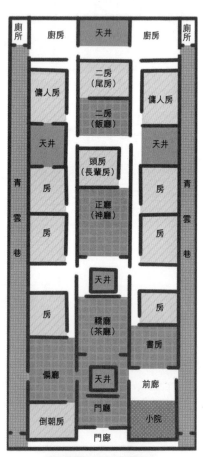

西關大屋首層平面圖
(改繪自陸琦《廣東民居》)

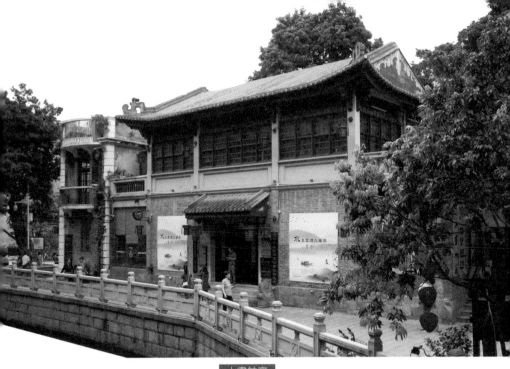

小畫舫齋

　　今天很多西關大屋已經被改建得面目全非，目前還保持較為完整的西關大屋大多位於荔枝灣的西關大屋民俗館、西關大屋建築保護區以及永慶坊一帶。

逢源北街 87 號西關大屋
（現為荔灣博物館）

內巷的竹筒屋及西關大屋

西關大屋的裝飾、裝修富有特色，材料和做工都很講究。「三件套」大門是最有名的，還有滿洲窗、滿周窗等。

大門「三件套」

西關大屋和竹筒屋的大門都採用「三件套」，也叫做「三重門」，從外到內依次設置有四摺的矮腳門（也叫吊扇門、花門）、趟櫳門（開為「趟」，合為「櫳」）和厚重的雙開硬木門。西關大屋正間大門以及部分竹筒屋大門帶有石門框，門洞凹進，俗稱「回」字形石門洞。

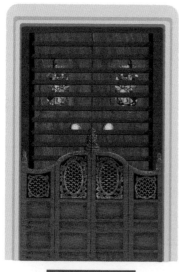

「回」字形石門洞

矮腳門

矮腳門款式多樣，裝飾性很強。當木門打開通風的時候，矮腳門能夠遮擋行人的視線，具有保護隱私的功能。

趟櫳門

由十多條直徑約 8 厘米粗的圓木橫架組成，可以滑行拉開、合上，具有防盜安全的作用，外人不能進、小孩不能出，同時不會影響採光和通風。

雙開硬木門

趟櫳門之後的雙開木門一般都非常厚重，有利於防盜。

滿洲窗與滿周窗

滿洲窗

顧名思義,這是從北方滿族傳過來的一種窗戶類型。一般是方形,圖案豐富多樣,鑲嵌彩色玻璃,製作工藝十分複雜。它本身的打開方式是上下推拉,但現在製造的「仿滿洲窗」通常是兩扇左右打開的形式。

滿周窗

「滿周」是沿周邊以內全部面積的意思,也就是說在需要開窗的那面牆體,除窗框外其他部分都能開窗。滿周窗可以最大限度地採光,也可以最大限度地散熱。大面積開窗利於風壓和熱壓通風,把室內熱量帶出室外。

外牆

西關大屋的外牆底部通常貼白色花崗岩石板和大青磚,具有防潮作用,也很美觀。牆體由青磚砌築,用糯米飯拌灰漿填縫,十分堅固。

錢幣狀的去水孔

作為富商的宅邸,西關大屋除了精美講究的裝飾裝修能體現出「財富」以外,連一些不起眼的細節也不放過,比如把去水孔設計成錢幣狀。

華僑的房子

甚麼是碉樓？

在嶺南，鄉間自古就有「炮樓」這類防禦建築。近代以來，結合僑胞帶入的西洋風格，嶺南僑鄉地區出現了一種特別的民居——碉樓，因為外形像碉堡而得名。

碉樓最主要的特色和作用是防衛，同時也兼顧居住。碉樓的建築藝術十分講究，是融合中西建築智慧於一體的嶺南鄉土建築。開平碉樓群在 2007 年被列入《世界遺產名錄》。

碉樓在哪裡？

碉樓的分佈主要集中在廣東江門一帶。江門過去下轄五個縣市，分別是開平、台山、恩平、新會和鶴山，所以又稱五邑。廣東是著名的僑鄉，五邑可以說是其中最為突出的，幾乎「戶戶有華僑，家家是僑眷」。

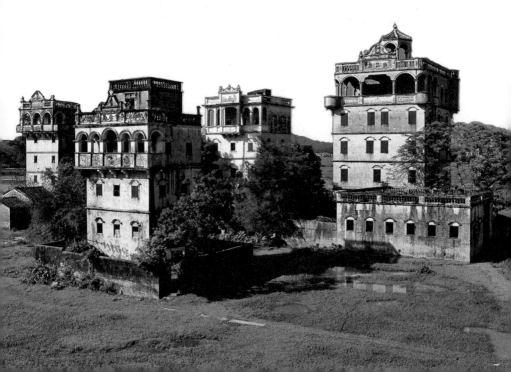

為甚麼會出現碉樓這種建築？

　　從 19 世紀末 20 世紀初開始，整個中國社會動盪不安，加上嶺南地區匪患猖獗、水患災害嚴重，對建築的防禦功能要求提高。

　　一些受西方文化影響較深的華人華僑把西方建築工藝帶回家鄉，為碉樓的建設提供了技術支持。而大量的僑資僑匯是碉樓得以出現的強大經濟後盾。

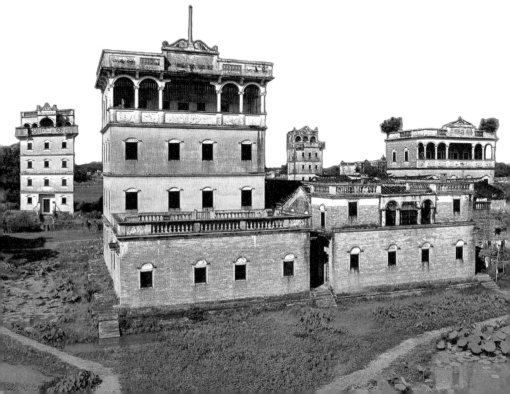

開平市自力村碉樓群（譚偉強攝，開平市博物館提供）

頂樓

挑台（迴廊）

樓身

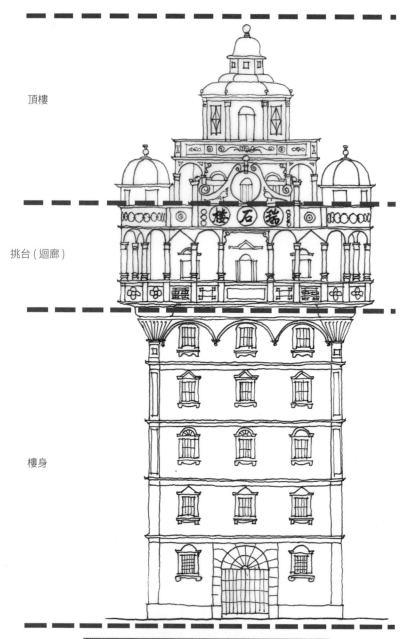

碉樓大致由樓身、挑台（迴廊）和頂樓三個部分組成

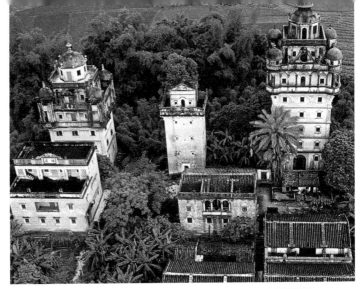
開平市錦江里碉樓群（譚偉強攝，開平市博物館提供）

防衛性能高

碉樓基本都是單體建築，防衛功能的特色在碉樓建造設計上的體現有：門窗窄小，鐵門鋼窗，牆身厚實，牆體上設有槍眼（長方形或 T 字形），頂層多設有瞭望台，有的還在頂層四角建設突出樓體的角樓（俗稱「燕子窩」，也叫望樓、角堡），從上面的槍眼可以居高臨下對碉樓進行全方位的控制。

中西合璧，風格類型多樣

碉樓建築在風格上有中西交融的特點，這也是嶺南僑鄉特質的一種反映。華僑旅居國外，往往在「衣錦還鄉」後，將所見所聞所學應用在碉樓的建造中。

主人和工匠憑自己的主觀審美將不同文化的建築元素融合到一棟建築中，似乎有些不倫不類，但不得不說這是嶺南僑鄉人民富有創造力的體現。

從外觀風格來看，碉樓大致可以分為中國傳統式、天台式、歐洲中世紀堡式、羅馬柱廊式、中亞伊斯蘭寺院式以及折中式等幾種風格。

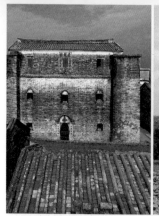
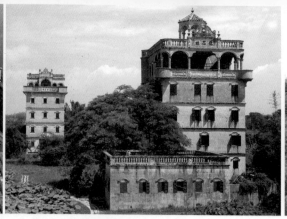

中國傳統式

早期常見的碉樓形式，一般沒有挑台，採用中國傳統坡屋頂，有的在角部有角樓。一般用磚、夯土或石牆承重。這類碉樓保存狀況比較好的不多，典型代表要數迎龍樓了。

天台式

特徵是有女兒牆的平屋頂，一般帶有角部或四周出挑的平台。有的還在屋頂天台的中央設置了涼亭。防水的平屋頂是受到西方建築和近現代建築技術影響的產物，屋頂結構為鋼筋混凝土屋面板。

中亞伊斯蘭寺院式

往往出現在比較大的碉樓中，典型特徵是在頂部中央有一個較大的穹隆頂，在碉樓四角有比較高聳的角樓，有的甚至達到三層高。

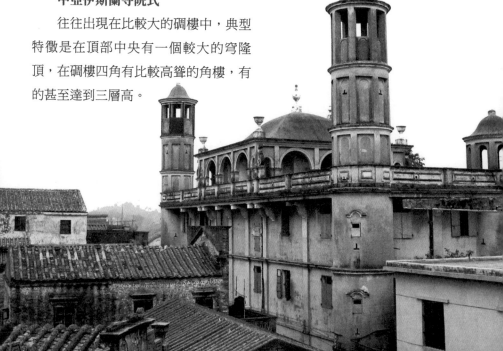

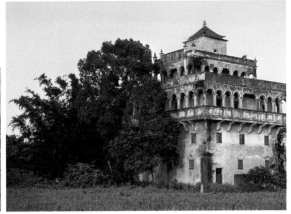

歐洲中世紀城堡式

　　主要借鑒歐洲中世紀城堡轉角的圓柱形堡壘，以及城堡中部攢尖式建築頂部造型組合。

羅馬柱廊式

　　典型特徵是頂部有一圈一層或兩層的柱廊，柱與柱之間用拱券相連。

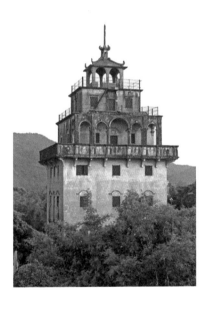

折中式

　　這種碉樓是多種風格的組合結果，在碉樓造型中所佔比例最大。豐富多彩的外觀，反映了碉樓很多時候是由地方工匠按照主人意願，並結合實際技術情況，再加上自主構思的結果。

①迎龍樓　②銘石樓　③馬降龍古村落　④雁平樓
⑤寶樹樓　⑥天祿樓

①②③吳就量攝，開平市博物館提供
④⑥譚偉強攝，開平市博物館提供
⑤開平市文物局攝，開平市博物館提供

嶺南園林建築

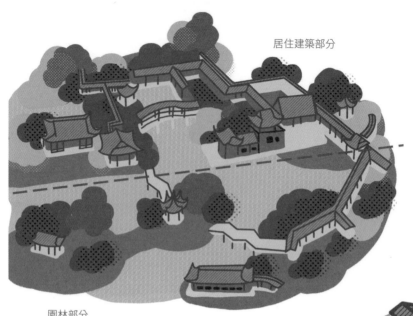

居住建築部分

園林部分

蘇州拙政園

　　園林是中國傳統建築不可缺少的一類，代表了中國人對居住環境的思考。種類豐富，比較廣為人知的有皇家園林、江南園林和嶺南園林等。皇家園林最著名的代表有頤和園以及被毀壞的圓明園等，它們面積廣闊、規模宏大，就像大型度假公園一樣。

　　江南園林和嶺南園林都是中國傳統私家園林的代表，不同的是，江南園林的造園面積相對大很多，通常以園林的空間設計為主，建築在園林中是陪襯、點綴，還往往會把居住建築與園林分開設置。江南園林最常被提起的有蘇州的拙政園、獅子林和滄浪亭等。

而嶺南園林的造園面積通常比較小，往往將建築和園林結合，佈局緊湊。設計上的特色是以建築空間為主，常常通過建築的設置包圍出庭園空間，注重庭園的實用性，將遊園賞景等休閒活動融入日常起居場所。

　　現在保留下來的嶺南傳統園林基本是明清時期建的，其中順德清暉園、東莞可園、番禺餘蔭山房和佛山梁園被譽為「嶺南四大園林」。嶺南園林有很多共通的特色，請在接下來的介紹中仔細觀察哦！

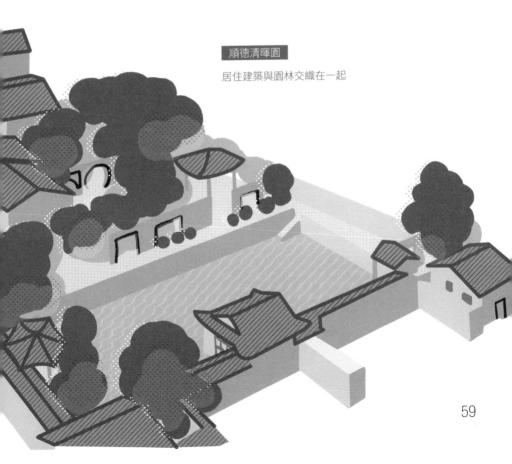

順德清暉園

居住建築與園林交織在一起

東莞可園 —— 連房廣廈

　　可園位於廣東省東莞市莞城區可園路 32 號，始建於清代，面積不大，但設計精巧，把住宅、客廳、庭院、書齋等富有藝術性地結合在一起，亭台樓閣、山水橋樹、廳堂軒院，應有盡有，可以說是「五臟俱全」。建築和風景相互關聯，高低錯落、處處相通、曲折迴環，「連房廣廈」又密而不緊，加上擺設小景清新文雅，很有嶺南特色。

　　可園的創建人名叫張敬修，辭官還鄉後修建了可園，正門處「可園」二字就出自他之手。

　　2001 年，東莞可園被公佈為第五批全國重點文物保護單位。

　　下面先來看看可園長甚麼樣子吧！

* 本節照片由東莞市可園博物館友情提供　　　　可園舊園區

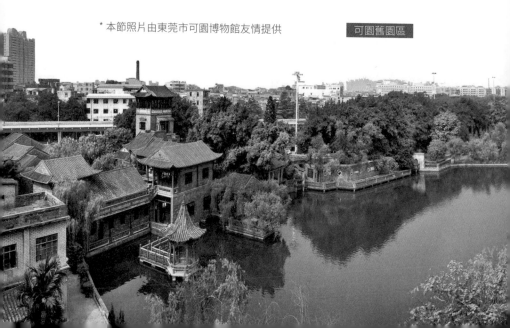

可園正門

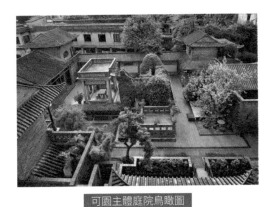

可園主體庭院鳥瞰圖

可園博物館

可園各部分名稱

① 園區入口
② 門廳（正門所在）
③ 擘紅小榭
④ 草草草堂
⑤ 環碧廊
⑥ 邀山閣
　（底層為可軒，又名桂花廳）
⑦ 雙清室
　（又名亞字廳）
⑧ 湛明橋、曲池
⑨ 綠綺樓
⑩ 問花小院

⑪ 壺中天
⑫「博溪漁隱」
⑬ 釣魚台
⑭ 雛月池館（船廳）
⑮ 可亭
⑯ 可堂
⑰ 拜月亭
⑱「獅子上樓台」
⑲ 滋樹台
⑳ 聽秋居
㉑ 葡萄林堂
㉒ 可湖

可園（園區部分）航拍圖

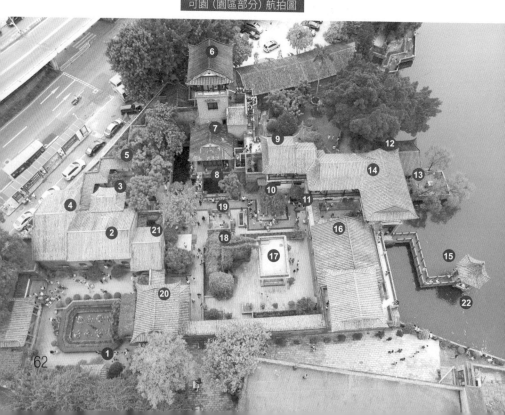

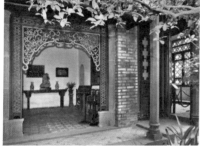

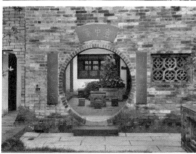

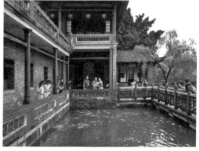

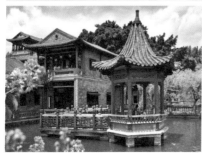

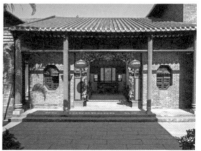

門廳	擘紅小榭
可軒	湛明橋、曲池
壺中天	雛月池館（船廳）
可亭	可堂

連房廣廈

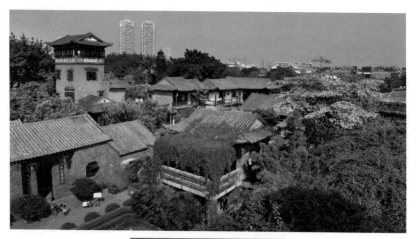

可園局部鳥瞰 ──「連房廣廈」

　　在佈局設計上，可園依循中國傳統園林的設置，坐東北朝西南，但特別的是，它的設計是嶺南園林的一種典型佈局 ──「連房廣廈」，也就是房屋圍繞庭園建造，並用曲折的遊廊連接各建築，營造出了視線開闊、觀感舒暢的空間效果。可園很好地展現了「小中見大」的園林佈局手法。

環碧廊

博溪漁隱

　　環碧廊是環繞可園的長廊，它把可園各組建築連通起來，而且防曬遮雨，方便人們在園內自由活動，無需顧慮天氣。

　　「博溪漁隱」是傍湖的通道，是臨湖設計的遊廊，從這裡可飽覽可湖的湖光秀色。

建築佈局高低錯落、疏密有致

　　建築在排佈上有着前部低矮後部逐漸增高、前部稀疏後部緊湊的特點，佈局疏密有致、高低錯落。

　　建築「前低後高」可以讓風不被遮擋，盡可能吹入每座建築，而「前疏後密」的排列有助於讓吹入的風盡可能停留在園中，將濕熱的空氣不斷「趕走」。

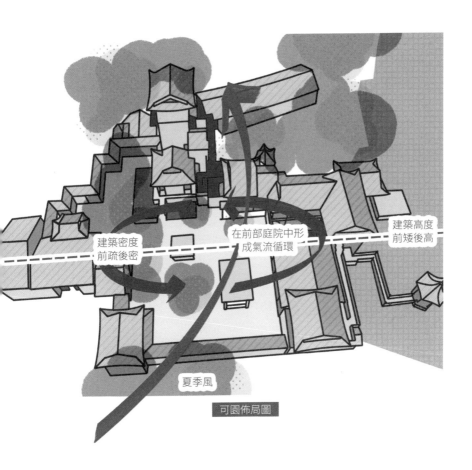

建築密度
前疏後密

在前部庭院中形
成氣流循環

建築高度
前矮後高

夏季風

可園佈局圖

多層建築

可園中有不少的多層建築，這在中國傳統園林中並不常見，因此可園有一個「樓起天外」的標籤。

邀山閣取「邀山川入閣」之意，是當年主人休閒娛樂賞景的地方，是園中最高的建築，也是全園的構圖重心。總共有四層，首層是可軒，也叫桂花廳。邀山閣底層前面有雙清室烘托，側面有曲廊和平台陪襯，一點也沒有高聳的孤立感。

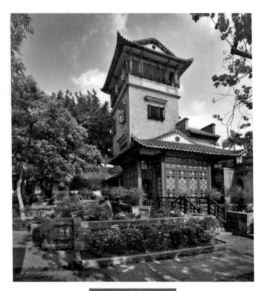
邀山閣和雙清室

雙清室取「人境雙清」之意，它四個角都設有門，出入靈活，很適合舉辦宴會。

綠綺樓是因為曾經收藏有唐朝遺物綠綺台琴而得名，雖然現在琴不在裡面，「綠綺」這個名字卻保留了下來。

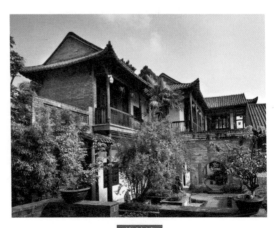
綠綺樓

裝飾運用幾何圖案與明麗色彩

　　可園建築的裝飾融入了不少西洋元素，運用了簡潔的幾何圖案，比如雙清室，它的平面形狀、窗扇裝修、地板紋樣都是「亞」字形，也叫「亞字廳」。

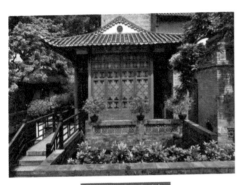

雙清室（亞字廳）

「亞」形平面

在室內看雙清室的玻璃

　　嶺南庭園慣用的套色玻璃，在可園也得到了普遍採用。可園建築的窗扇往往由紅、綠、藍、黃顏色的玻璃鑲嵌，色彩繽紛，給室內外空間增加了光影的變化。

餘蔭山房 —— 玲瓏天地

　　餘蔭山房位於廣州市番禺區南村鎮北大街，始建於清代，是舉人鄔彬的私家花園。鄔彬的兩個兒子也是舉人。現在的餘蔭山房分為兩部分，一個是鄔彬歸隱故鄉後修建的舊園區，南面緊鄰一座名為「瑜園」的小園子；另一個是 2006 年擴建的文昌苑景區，包含鄔彬及其子的祠堂。

　　「餘蔭」意思是：承蒙祖宗的保護庇佑，才有今日及子孫後世的榮耀。園內植栽豐富，陰涼幽靜，也體現了「餘蔭」的意境。

　　餘蔭山房的舊園區小巧玲瓏，濃縮了嶺南園林和西方園林的特色。從 2001 年起，舊園區成為第五批全國重點文物保護單位。

　　下面一起來了解餘蔭山房舊園區的面貌吧！

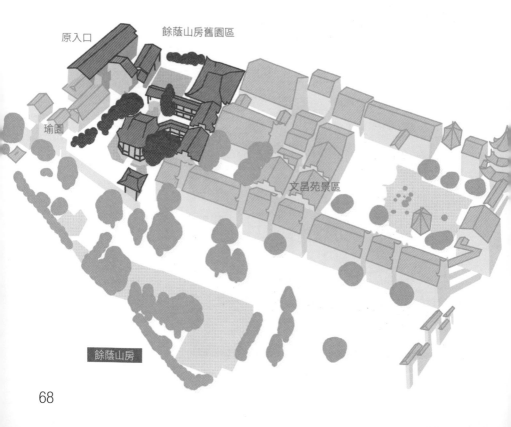

原入口　餘蔭山房舊園區

瑜園

文昌苑景區

餘蔭山房

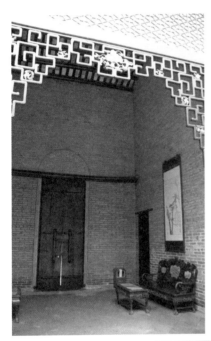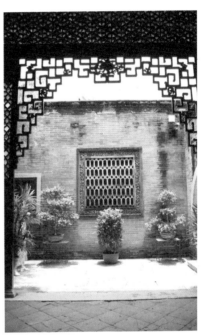

餘蔭山房舊園區園門

　　餘蔭山房舊園區的園門現在關閉了,門廳之後有一個小天井,組
成一個清雅幽靜的小院落。

吸收西方幾何元素

　　餘蔭山房以水居中，由兩個形狀規整的水池並列組成水庭園，各個建築物分佈於水池的周邊。

　　這種規整的幾何形狀是受到西方園林的影響，在欄杆、雕飾等建築細節的裝飾上也能看到幾何圖形的運用。

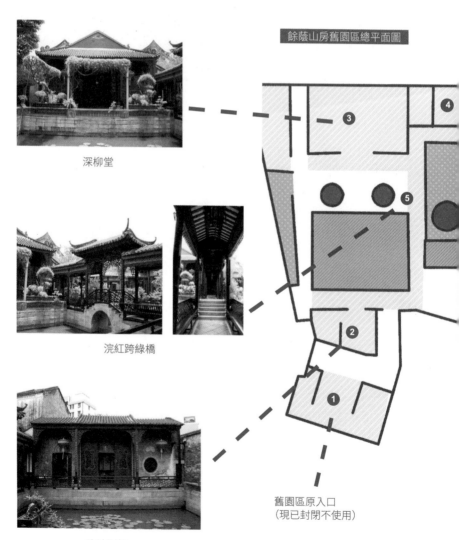

深柳堂

浣紅跨綠橋

臨池別館

餘蔭山房舊園區總平面圖

舊園區原入口
（現已封閉不使用）

園中有園

　　餘蔭山房以「浣紅跨綠」拱廊橋為界劃分東、西兩個景區，形成「園中有園」的格局。

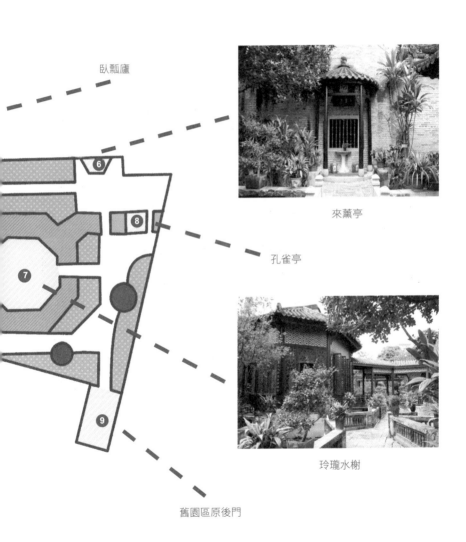

臥瓢廬

來薰亭

孔雀亭

玲瓏水榭

舊園區原後門

視覺穿透感強

餘蔭山房初始建造的舊園區面積小，在設計上格外注重視覺上的穿透感，使得漫步其間的遊人在有限的空間中不感到局促，能有心曠神怡的享受。

屹立在八角水池上的玲瓏水榭，八面都有開口——窗或門，而且可以全開，從各個角度都能看到室外景色，真是一個「八面玲瓏」的建築！

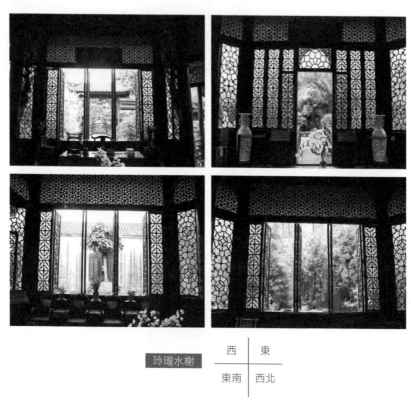

玲瓏水榭	西	東
	東南	西北

浣紅跨綠拱廊橋從東、西兩邊看長度不一。從西向東時，視覺因有遠端的玲瓏水榭作為視線焦點，凸顯方池格外開闊；而從東往西望時，視線通透，讓人有種橋後是無限天地的感覺。

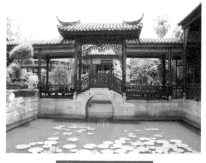

從西向東望拱廊橋　　　　　　　從東向西望拱廊橋

框景如畫

餘蔭山房每個門洞、窗口，都值得駐足觀賞，因為都是別致的風景，就像一幅幅帶框的畫。這是園林設計中一種常見的視覺手法——框景。

原入口小院的門洞　　　　　　　臥瓢廬的窗

舊園原後門連接園中庭院的門洞

73

矮牆區隔，遊廊相接

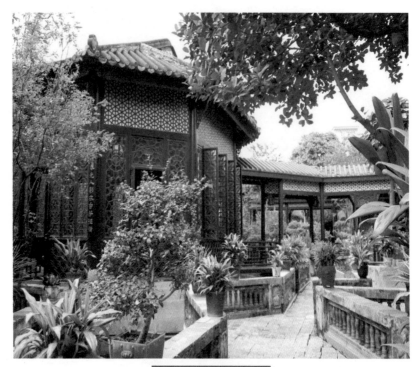
矮牆與遊廊結合的設計

　　餘蔭山房通過矮牆分隔室外小空間的景致，同時又不會影響視線。通過遊廊連接各個建築及庭園，形成流暢的遊線。這大概就是常聽到的「一步一景」的示範吧。

矮牆

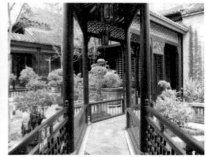
遊廊

巧用材料

　　餘蔭山房舊園區的室內裝修有濃厚的嶺南特色，雕刻精美，裝飾豐富，材料的選用上別具匠心。彩色玻璃的使用讓室內光線的色彩變化豐富。

深柳堂室內

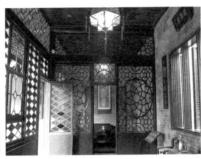
臥瓢廬室內

　　除了常用的彩色玻璃，還有蠔殼。蠔殼運用在原入口門廳的門扇上，不仔細看還以為是變舊變髒的糊窗紙或者磨砂玻璃呢。蠔殼是嶺南地區常用的材料，比如「蠔殼牆」，但這樣大面積運用在門窗上還比較少見。

　　透過蠔殼「玻璃」照射進室內的光線顯得非常柔和，給整個空間帶來一種寧靜、安詳的氣氛。

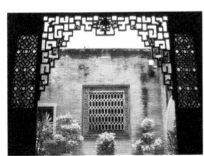

門廳和門扇運用蠔殼當「玻璃」

清暉園 —— 綠雲深處

　　清暉園位於廣東省佛山市順德區大良鎮清暉路，原為明代狀元黃士俊府第，到了清代黃氏家道中落，庭園荒廢。乾隆年間，進士龍應時購得。園門上「清暉」的匾牌是江蘇書法家李兆洛題寫的，取自詩句「誰言寸草心，報得三春暉」。

清暉園近年來多次擴建，現存的舊園區從 2013 年起被評為第七批全國重點文物保護單位。

　　下面一起來走進清暉園吧！

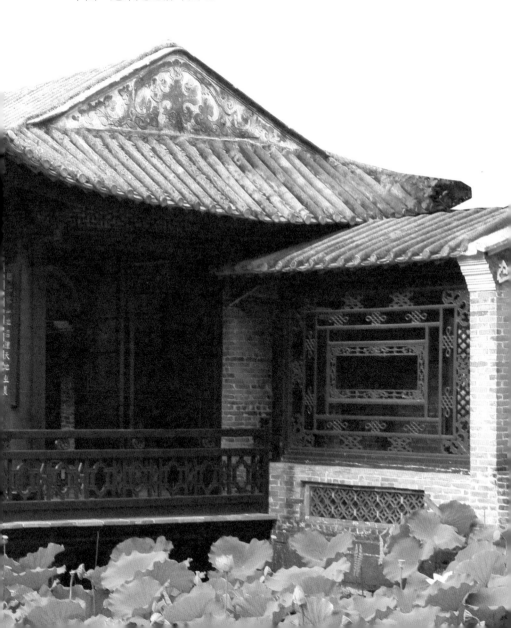

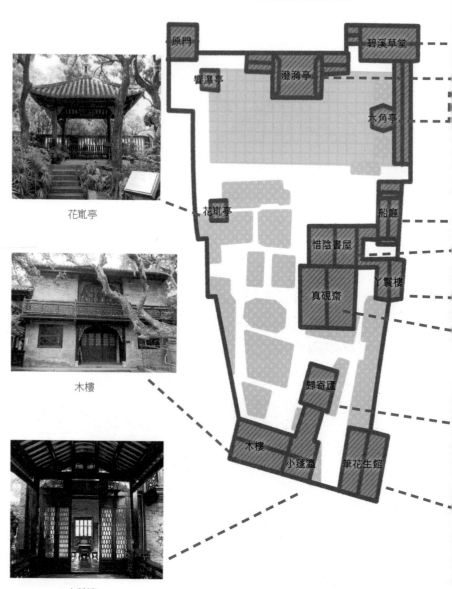

清暉園舊園區總平面圖

原門
饗瀑亭
澄漪亭
碧溪草堂
六角亭
花�рав亭
花㳠亭
船廳
惜陰書屋
丫鬟樓
真硯齋
歸寄廬
木樓
小蓬瀛
筆花生館

花㳠亭

木樓

小蓬瀛

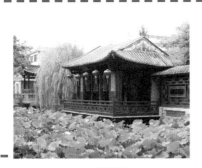

澄漪亭

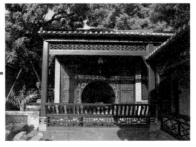

碧溪草堂

惜陰書屋

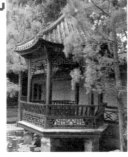

六角亭

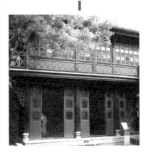

船廳

真硯齋

丫鬟樓

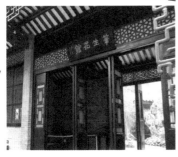

筆生花館

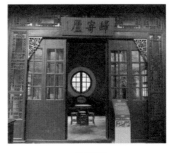

歸寄廬

建築佈局高低、疏密有致

　　清暉園原園可以分成南、中、北三個部分，通過水池、院落、花牆（有鏤空的矮牆）、廊道、建築連接，形成各自相對獨立又相互關聯的空間。

　　清暉園為適應嶺南濕熱的氣候，坐東北朝西南，採用前部稀疏後部緊密、前部低矮後部增高的佈局，這樣有助於引入夏季涼爽的西南風，同時遮擋冬季寒冷的東北風。進門設置的一方水池，能在夏季西南風經過時起到降溫效果，使得進入園內的風更加清涼。

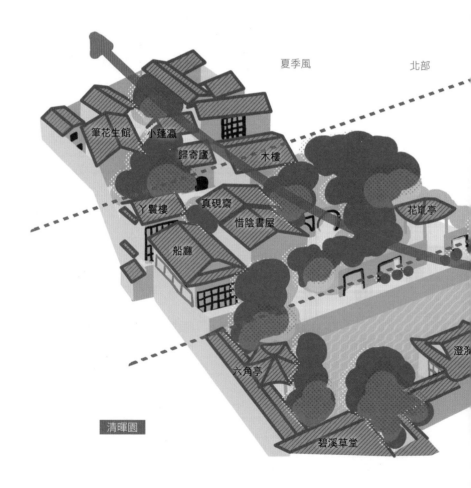

夏季風　　　　　　北部

筆花生館　小蓬瀛

歸寄廬　　木樓

丫鬟樓　　真硯齋　　　　花㒰亭

　　　　　惜陰書屋

船廳

澄漪

六角亭

清暉園

碧溪草堂

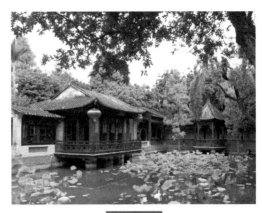
南部水池

中部建築及院落

中部

南部

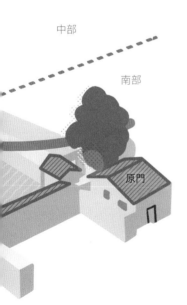
原門

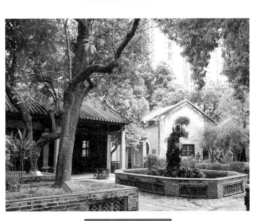
北部建築及院落

視覺穿透感強

　　清暉園在設計上也很注重視覺上的穿透感，這是嶺南傳統園林的一個共通點。這樣的穿透感除了在視覺上讓人舒暢，更是有利於通風、採光，十分適合濕熱的嶺南地區。

從原入口進入後向左望

連接澄漪亭和碧溪草堂的遊廊

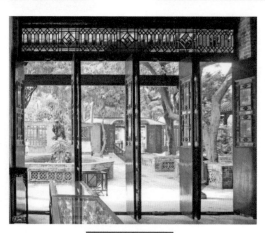

從真硯齋向外望

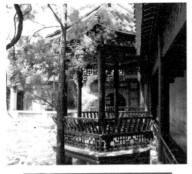
從遊廊望向六角亭與碧溪草堂

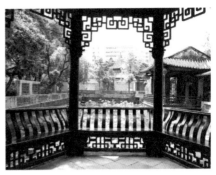
從六角亭向外望

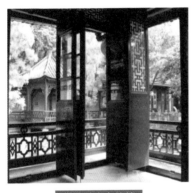
從澄漪亭向外望

從連接碧溪草堂和澄漪亭的遊廊向外望

從木樓門口望向室內

花嵐亭四面均能觀景

梁園 —— 石比書多

　　梁園位於廣東省佛山市禪城區松風路先鋒古道 93 號，始建於清代嘉慶年間，是當地詩書畫名家梁藹如、梁九章、梁九華、梁九圖叔侄四人所建的 私家園林。

　　梁園主要由群星草堂、汾江草廬、十二石齋、寒香館等組成。造園者巧妙地將住宅、祠堂、園林和諧地結合在一起，建築玲瓏而不失典雅，磚雕、木雕、石雕、灰塑琳琅滿目，尤其是石景很豐富，有濃鬱的嶺南特色。

　　最出名的群星草堂為梁九華所建，由草堂、客堂、秋爽軒、船廳和迴廊組成，每一個建築都精巧別致，引人入勝。

梁園鳥瞰圖

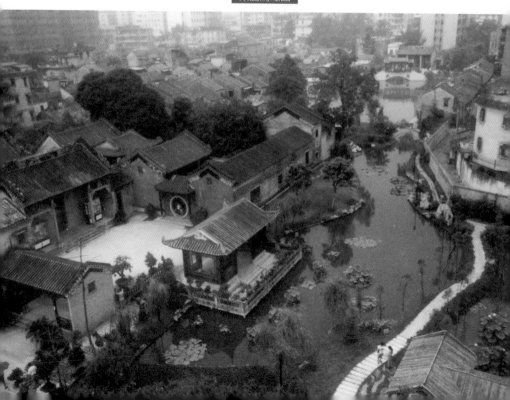

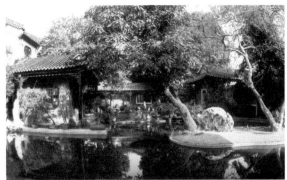

從西向東看群
星草堂局部

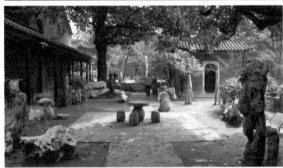

群星草堂石庭

群星草堂正廳

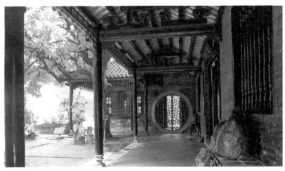

群星草堂北廊

85

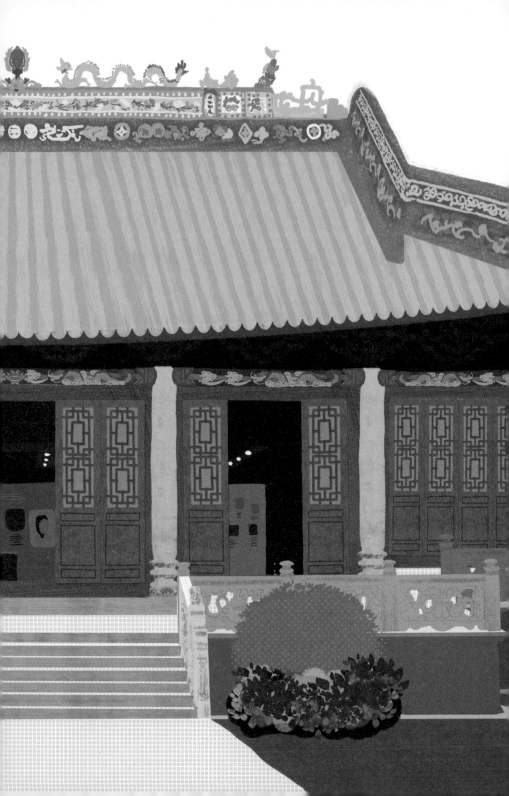

嶺南學宮建築

學宮類似官方建築，有着固定的規格。在總體佈局上，嶺南的學宮和中國其他地方的學宮幾乎沒有區別。

　　學宮最初的角色是作為祭祀中國古代偉大教育家孔子的場所，是歷代封建王朝尊孔崇儒的禮制建築，有點像廟，所以最初叫「孔廟」。

　　後來，孔廟逐漸衍生出「學習」「考試」的功能，被叫做「學宮」，綜合原本的「祭祀」角色，也被稱作「學廟」。具有「學廟」性質的孔廟產生於唐代，當時，唐太宗下詔各地建孔廟、興儒學，為中央培養科舉人才。孔廟一般位於各地的府、州、縣城中心區域，是一個地方的文化地標。

　　學宮的主體建築是大成殿，就是「廟」的部分，用於祭祀孔子，也是重要的集會場所。教學的主體建築是明倫堂，也就是「學」的部分。一般根據大成殿和明倫堂的位置關係來確定「廟」「學」的佈局，主要有這幾種：左廟右學、右廟左學、前廟後學、後廟前學、中廟左右學。無論是哪種形制，學宮在總體佈局上總是以縱軸線為主、橫軸線為輔，把廟、學作為一個整體。

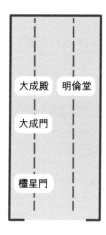

右廟左學

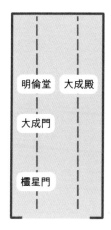

左廟右學

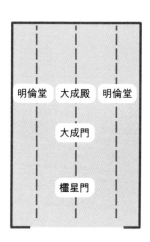

中廟左右學

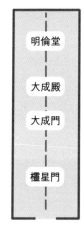

前廟後學

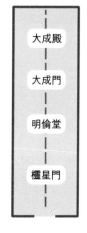

後廟前學

「廟」「學」基本形制示意圖

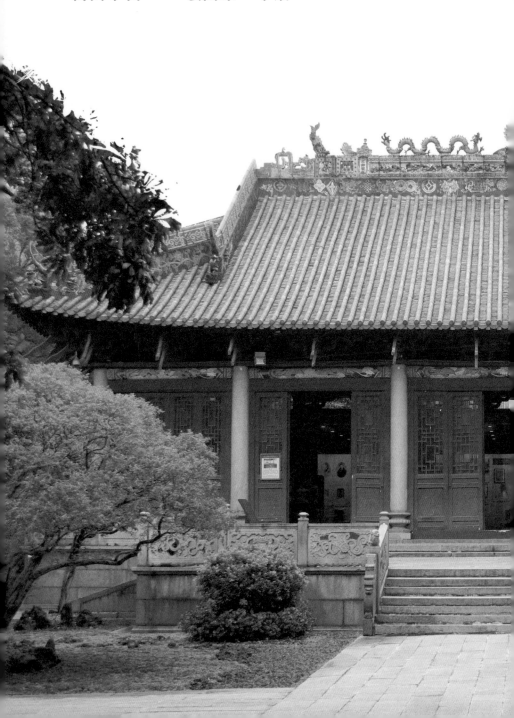

番禺學宮 —— 嶺南第一學府

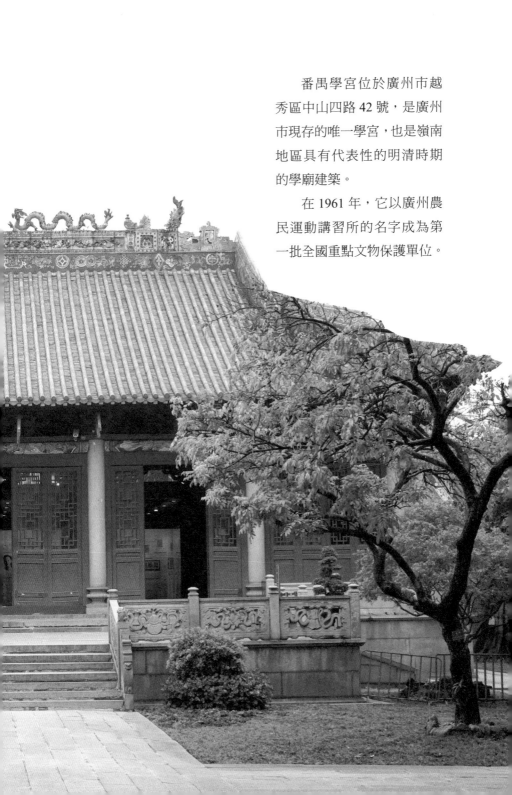

番禺學宮位於廣州市越秀區中山四路 42 號，是廣州市現存的唯一學宮，也是嶺南地區具有代表性的明清時期的學廟建築。

在 1961 年，它以廣州農民運動講習所的名字成為第一批全國重點文物保護單位。

總體佈局

鼎盛時期的番禺學宮規模宏大，分為左、中、右三路，最重要的中路主要有照壁、櫺星門、泮池拱橋、大成門、大成殿、崇聖祠和尊經閣；左路主要有儒學署、明倫堂、光霽堂、名宦祠；右路主要有節孝祠、訓導署、忠義孝悌祠、射圃和鄉賢祠等。

現在的番禺學宮除中路建築以及左路的明倫堂、光霽堂外，其他建築已不存在了。

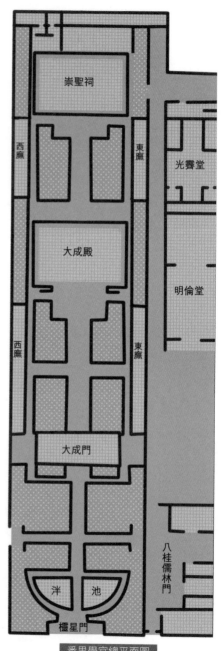

番禺學宮總平面圖

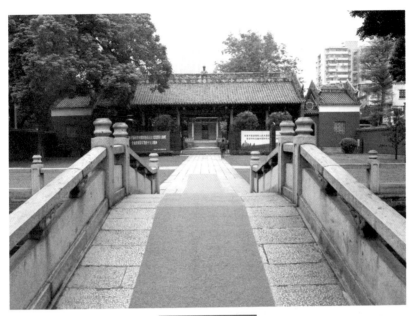

從泮橋上望大成門

時光穿越到民國15
年（1926），當時的番禺
學宮被改作農民運動講習
所，由毛澤東主辦。學宮
內，三百多名來自全國各
地的學生，濟濟一堂，在
此上課學習，探討革命，
場景熱烈。

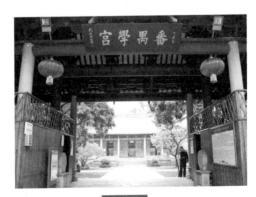

大成門

廣府彩塑

整座學宮在細節上非常講究。各式各樣的裝飾活躍於屋脊之上，給嚴肅的學宮增添了許多鮮活的色彩，突出了嶺南廣府彩塑的特色。

仔細看看大成殿正脊，是學宮中唯一有突出龍形彩塑的橫脊，琉璃脊飾二龍戲珠，陶塑題材豐富，還含有文字。

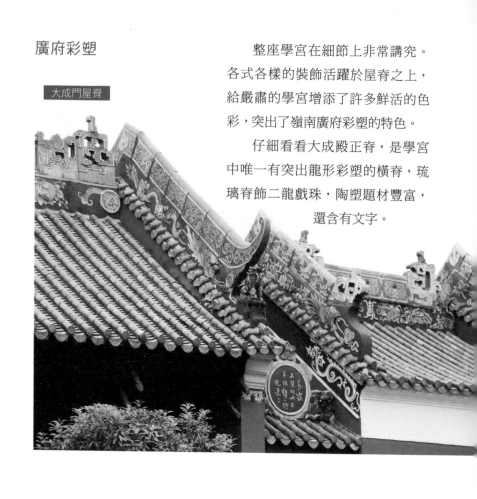

大成門屋脊

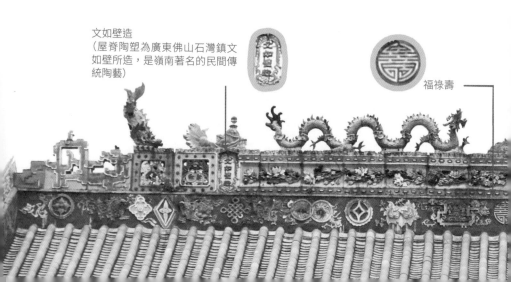

文如壁造
（屋脊陶塑為廣東佛山石灣鎮文如壁所造，是嶺南著名的民間傳統陶藝）

福祿壽

保留明代風格的大成殿

大成殿建在 1 米多高的台基上，四周圍繞着石欄杆，大成殿內部一些構件仍保留明朝時期的做法。

大成殿原為奉祀孔子的主殿，現在經常在大成殿做一些愛國主義教育主題的展覽。

大成殿樑架

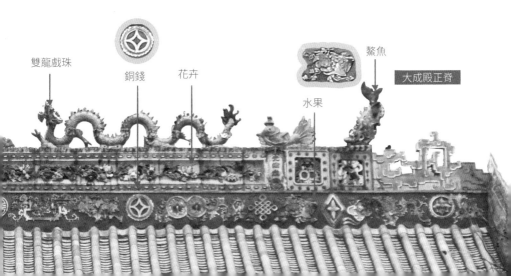

雙龍戲珠

銅錢

花卉

水果

鰲魚

大成殿正脊

揭陽學宮 —— 嶺南保存最完整的學宮

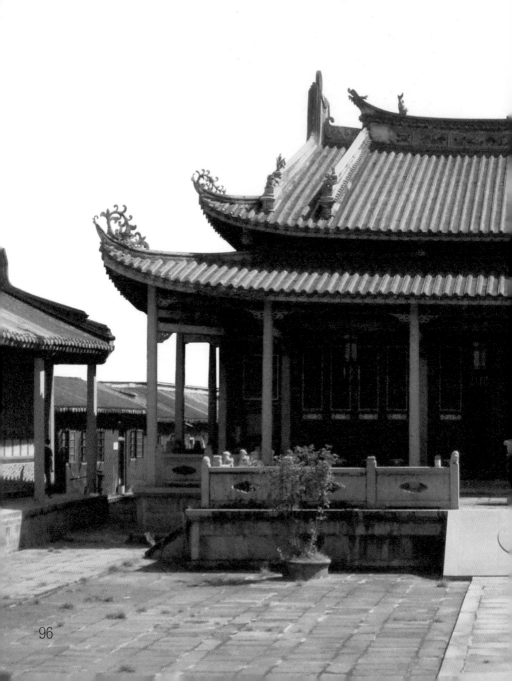

揭陽學宮位於廣東省揭陽市榕城區韓祠路口東側，呈典型「廟學一體」的學宮佈局，它是目前嶺南地區保存規模最大和格局最完整的學宮建築，在 2013 年被評為第七批全國重點文物保護單位。

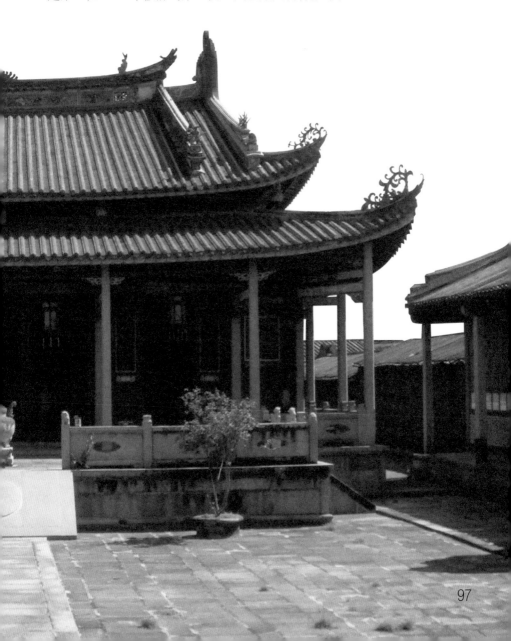

揭陽學宮的發展歷程比較清晰地被記錄在揭陽的縣誌中。

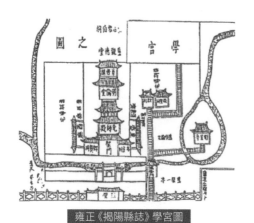
雍正《揭陽縣誌》學宮圖

　　在清代雍正時期以前，中路建築基本完善，有照壁、櫺星門、聖門、先師殿、明倫堂和尊經閣。東路建築有啟聖祠、文昌祠、土地祠及訓導署等，最東側建有奎星亭。西路建築僅有訓導署。前面河流與泮池相通，並有儒學門溝通內外。

乾隆《揭陽縣誌》學宮圖

　　清代乾隆時期，學宮重建，中路基本保持原格局。學宮東西路建築作了較大的變動與擴建，東路加建了崇聖祠、文昌閣、書院等建築，西路加建了忠義祠。

光緒《揭陽縣誌》學宮新圖

　　清代光緒二年（1876）學宮一共四路，其中最重要的中路有：照壁、石欄杆、櫺星門、泮池、大成門（包括名宦祠、鄉賢祠）、大成殿、東西廡、東西齋、崇聖祠、尊經閣。

現在的揭陽學宮共保存有左、中、右三路建築，大小殿堂 20 餘間。在中路上，由南往北依次分佈有照壁、櫺星門、泮池、大成門、大成殿、崇聖祠和尊經閣舊址。左、右兩路上有金聲門、玉振門、名宦祠、鄉賢祠、東西齋和東西廡等。

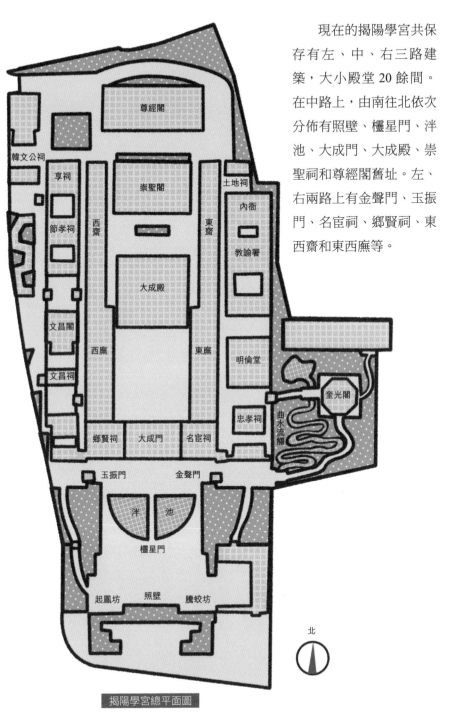

揭陽學宮總平面圖

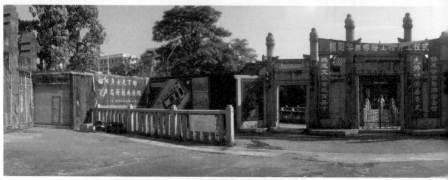

泮池

大成殿

100

照壁

櫺星門

木雕盤龍柱

　　大成殿共有石柱 36 根，全為花崗石圓形梭柱（梭形的柱子，上下兩端或僅上端收小，柱身整體呈平緩的圓弧），中間四根金柱各有一條木雕盤龍，對向迴舞盤旋，各捧寶珠，神態逼真，尾部捲於大樑，襯得金柱矗立高大。木構架做工精細，用材考究，具有典型的清代後期潮汕殿堂式建築的特色。

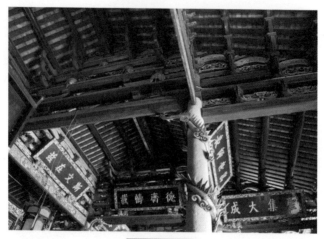
大成殿樑架

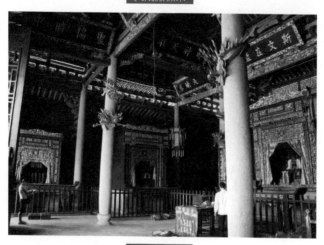
大成殿室內

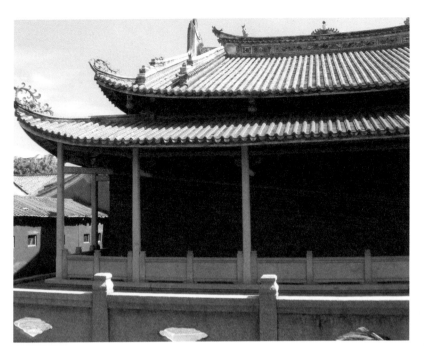

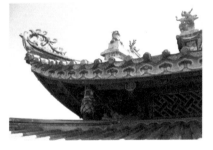

　　大成殿的屋頂具有潮汕地區典型特徵，整體輕巧活潑，風格獨特。重檐歇山頂屋面坡度平緩舒展，上層屋面前後各增加兩條垂脊，屋面分成三個部分。最上方的正脊高大，裝飾採用潮州傳統工藝 ── 嵌瓷（運用各種彩色瓷片剪裁鑲嵌於建築物上，起到裝飾作用）。正脊中間為寶珠，兩邊為鰲魚。兩側山牆五行屬火，山牆上繪祥雲紅日。

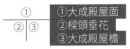

①
②｜③

①大成殿屋面
②樑頭垂花
③大成殿屋檐

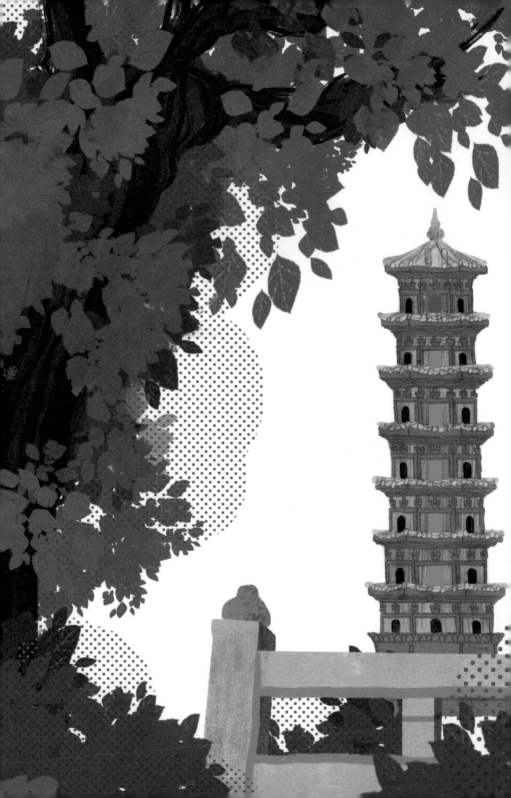

嶺南宗教建築

嶺南地區有數量眾多、類型多元的宗教建築。佛教寺院宏偉幽深；道教宮觀仙氣飄隱；伊斯蘭教、基督教這些外來宗教的建築，富有異域風情，遵循原有類型建築制度之外，又融入嶺南的地域特色。

「佛祖」的殿堂

東漢末年佛教經海路傳入廣東，受到大多數封建統治者的大力支持，人們開始熱衷於修建佛教寺院。

其中，光孝寺是廣東有史料記載年代最早的佛教建築，與六榕寺、海幢寺、華林寺並稱為「廣州四大叢林」（級別比較高的寺廟），又與曲江南華寺、潮州開元寺、鼎湖山慶雲寺並稱為「廣東四大名剎」。

「神仙」的殿堂

道教是中國的本土宗教，於西晉時期傳入廣東。嶺南地區道教建築數量很多，規模多小於佛教建築。

廣州典型的道觀有三元宮、純陽觀和五仙觀等。沿海地區多崇拜媽祖，天后宮或媽祖廟隨處可見。嶺南西江一帶祭祀龍母娘娘，德慶悅城龍母祖廟是所有龍母廟中最宏大最壯麗的一座。

「阿拉」的殿堂

廣東其實是伊斯蘭教傳入最早的省份，但伊斯蘭教建築數量不多。唐宋時期伴隨着阿拉伯商人、士兵、阿訇（拼音 hōng，指伊斯蘭教的傳教士）在廣東、福建等沿海地區的商貿、佈道等活動，伊斯蘭教傳入廣東，至今已有 1300 多年。

廣州的伊斯蘭教建築有懷聖寺、濠畔街清真寺和小東營清真寺。

「耶穌」的殿堂

嶺南地區有着對多元文化十分包容的地域特徵。作為近代中國基督教傳入和發展活動的重點區域，嶺南為教堂建築的產生和發展提供了廣闊空間。

1583 年，傳教士利瑪竇來到廣東，基督教面臨的是以「儒釋道」為核心的強大的中國傳統文化，於是在建設教堂時，選擇了中西合璧的方式。但到了 19 世紀末，在殖民主義的浪潮下，巴黎外方教會把幾乎完全西式的聖心大教堂直接建於廣州，雖然也有採用當地的傳統建造技術，但對本土民眾內心的震撼是極大的。

下面一起走進嶺南各方神靈的殿堂吧。

光孝寺 —— 嶺南第一古剎

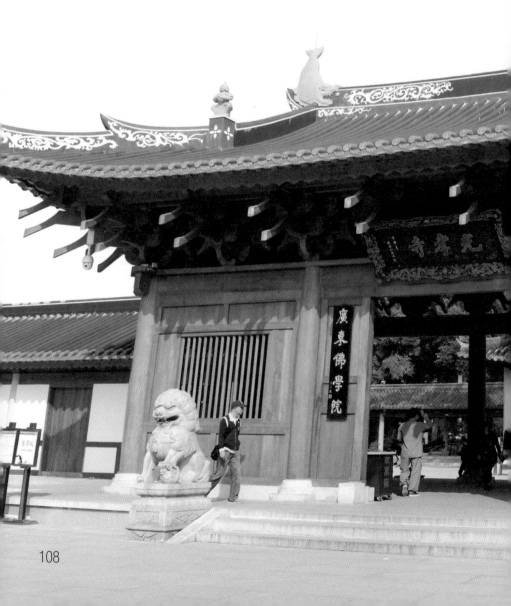

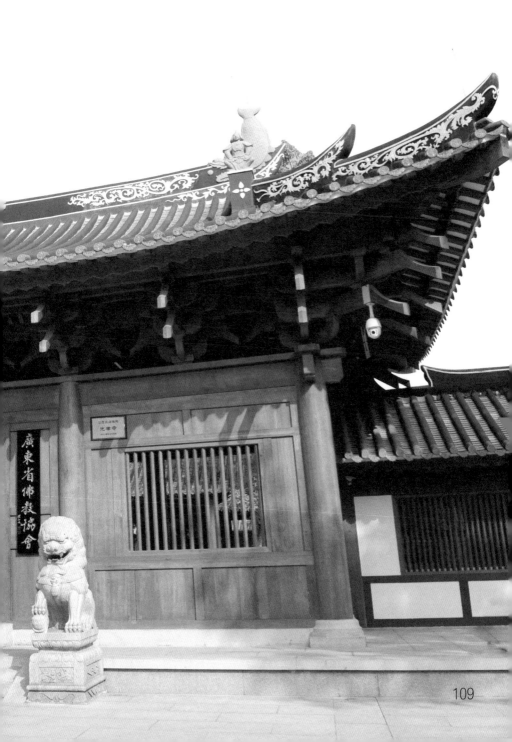

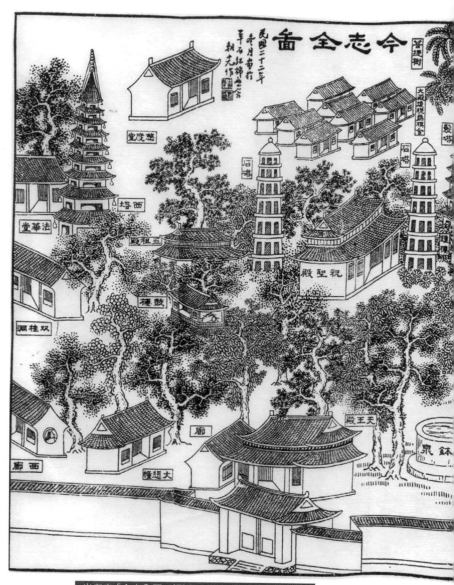

光孝寺「今志全圖」(引自民國大良版《光孝寺志》)

「未有羊城，先有光孝」

光孝寺位於廣州越秀區光孝路109號，是嶺南年代最古、規模最大的一座名剎，在中國佛教史及中外佛教文化交流史上有着重要的地位。廣州民間流傳有「未有羊城，先有光孝」的俗語，雖不可確定，但表明了光孝寺的悠久歷史和顯赫地位。

捨宅為寺

光孝寺址最早是西漢南越國第五代王趙建德的住宅。三國時，吳國貴族虞翻得罪孫權被流放南海，來到這裡講學。當時，這裡被稱為「虞苑」，因為苑中種植了訶子樹，又被稱為「訶林」。虞翻去世後，家人捨宅為寺，取名為「制止寺」。

111

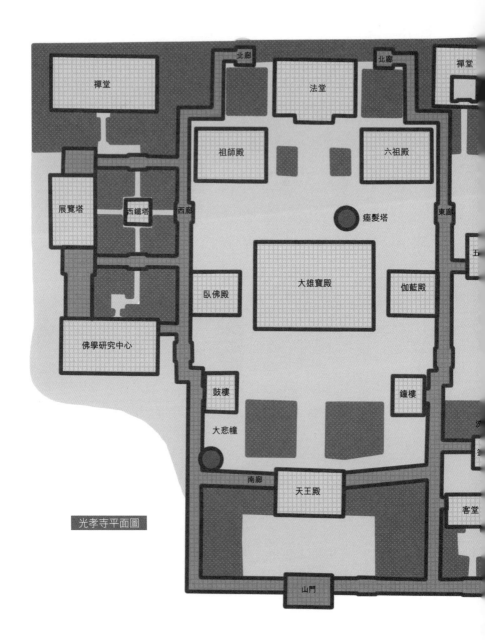

光孝寺平面圖

僧舍

僧舍

僧舍

僧舍

僧舍

舍

齋堂

水亭

齋堂

白蓮池

東鐵塔

來仰軒

功德堂

總體佈局

　　過去的光孝寺佔地廣闊，規模宏大。現在的光孝寺佔地31000多平方米，較鼎盛時期佔地面積大為縮小。

　　光孝寺的總體佈局，突出體現了南方地區大型佛寺「園林式」的特點，沿南北中軸線佈置有山門、南廊、天王殿、大雄寶殿、六祖殿；東側有鐘樓、伽藍殿、客堂、法堂、齋堂、東廊、洗硯池、洗缽泉、東鐵塔、白蓮池；西側有鼓樓、臥佛殿、大悲幢、西廊、西鐵塔及碑碣石刻。光孝寺整體上仍保持着唐宋寺廟廊院式佈局的特色，寺內空間恢弘，殿宇櫛比，古樹婆娑，環境幽雅。

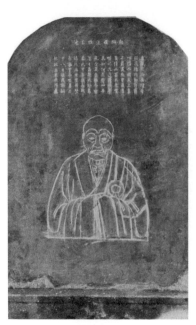

六祖像碑

六祖惠能

六祖惠能（638—713），唐代新州（今廣東新興縣）人，中國禪宗大師，在世時主要在嶺南傳經說法。廣東地區留有眾多六祖遺跡，光孝寺是六祖剃度的地方。

風幡堂　瘞髮塔

唐儀鳳元年（676），惠能雲遊到光孝寺，混在人群中聽印宗法師講經，恰巧風吹幡動。其中一和尚說「幡動」，另一和尚說「風動」，爭論不下。在人群中的惠能插話「風幡非動，動自心耳」（風和幡都沒動，是你們的心在動）。正在講經的印宗法師為之折服，此後，親自在菩提樹下為其削髮。後人為紀念惠能又建了瘞髮塔和風幡堂，現僅存瘞髮塔。

光孝菩提

梁武帝蕭衍天監元年（502），印度高僧智藥三藏法師從印度帶來了一株菩提樹，親自種在寺內。「光孝菩提」被譽為羊城一景。菩提樹在清嘉慶年間被大風颳倒枯死。曲江南華寺曾將此樹分枝移植，成活後取小枝補種回原處。

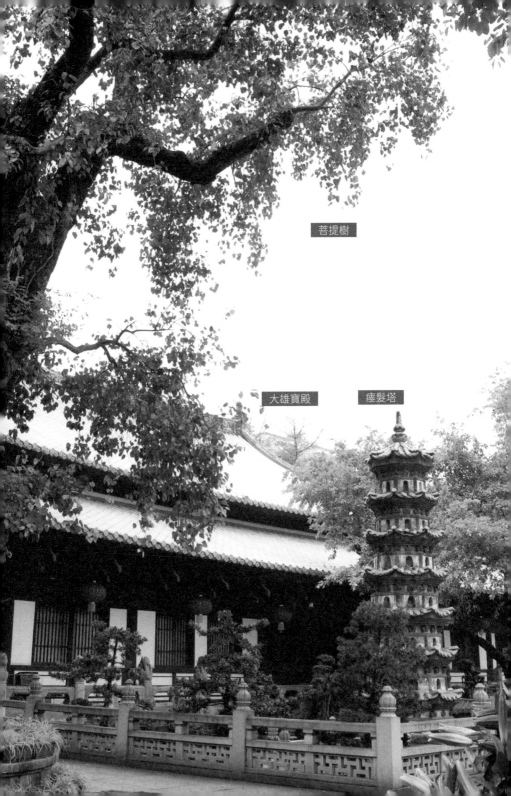

菩提樹

大雄寶殿　　　瘞髮塔

大雄寶殿

大雄寶殿既有北方官式殿堂建築的穩重之感，又有嶺南殿堂的輕盈之風，形成了嶺南特有的殿堂建築風格。

- 殿堂深度較大，因為嶺南氣候高溫濕熱，大進深可避免對室內過多的熱輻射。
- 殿內部屋頂樑架，不做天花板，一切木構件外露，這種做法加強了通風去濕效果，以保持室內乾爽陰涼。
- 屋頂坡度較為平緩，上下屋面較為接近，給人莊嚴穩固之感，又有利於抵禦颱風。
- 斗栱間不做隔板，體現嶺南古建築通透的特色。

大雄寶殿

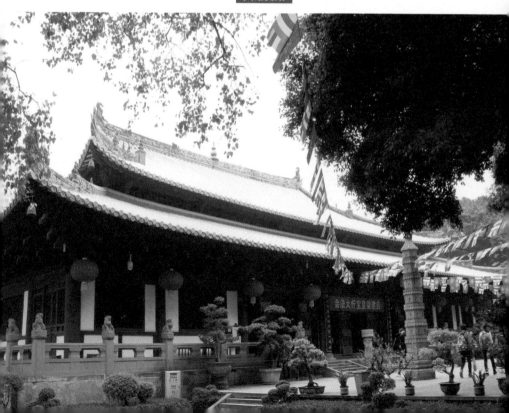

大雄寶殿右側廊

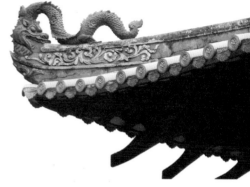

大雄寶殿脊飾

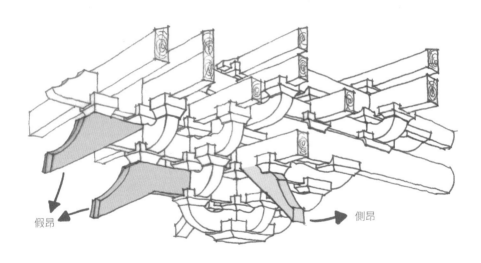

假昂

側昂

嶺南建築因干欄建築的遺風，屋頂較北方輕薄，屋面重量小，斗栱受力也小，所以不需要較大的真昂，而採用「假昂」來裝飾。

目前這種側面出昂的形式尚未發現有記載，暫定名「側昂」，在國內僅發現四處。側昂尺寸略小，加強了斗栱和建築立面的藝術性。

伽藍殿

重建於明弘治七年（1494），面闊三間，進深三間，歇山頂，斗栱、格扇都仿大雄寶殿所製，只是尺寸縮小，顯得小巧玲瓏。

伽藍殿

六祖殿

重建於清康熙三十一年（1692），面闊五間、進深四間，單檐歇山頂，用於供奉六祖惠能。

六祖殿

西鐵塔

建於南漢大寶六年（963），形式與東塔大致相同。清末房屋倒塌時西塔被壓崩四層，現僅存三層。

西鐵塔

大悲幢

建於唐寶曆二年（826），高 2.19 米，八面刻有小楷書《大悲咒》。此幢寶蓋狀如蘑菇，以青石造成。四周刻有威武的力士浮雕，幢身頂上寶蓋下於檐枋與角樑相交處刻出一跳華栱作為承托，為廣東經幢所僅見。

大悲幢

東鐵塔

東鐵塔

建於南漢大寶十年（967），四角七級，高 6.79 米，塔全身鑄有 900 個佛龕，龕內小佛像工藝精緻，原塔貼金，稱為「漆金千佛塔」。該塔是國內目前已知的最古、最大而且保存完整的鐵塔。

潮州開元寺 —— 粵東第一古剎

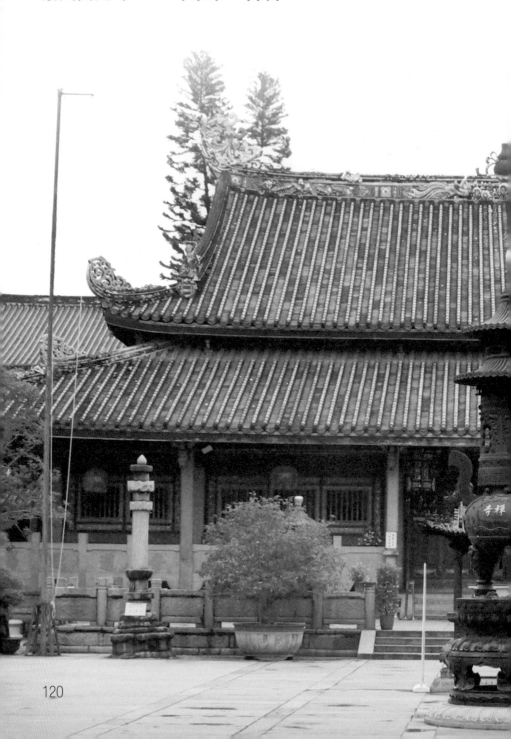

開元寺位於廣東省潮州市湘橋區開元路
32 號。當年唐玄宗崇尚佛教，昭告天下：十
大州各建一大寺，以玄宗年號為寺名。唐玄
宗在開元二十六年（738）下令建潮州開元寺。

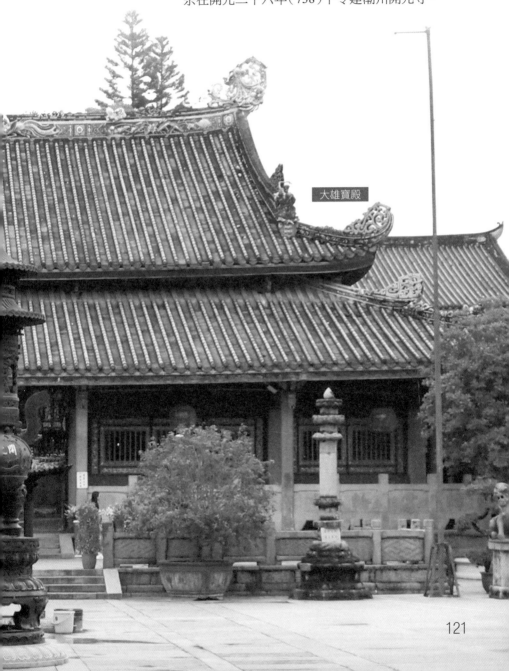

大雄寶殿

總體佈局

　　整座寺院保留了唐代平面佈局，又凝結了宋、元、明、清各個不同朝代的建築藝術。中軸為照壁、山門、天王殿、大雄寶殿、藏經樓、後花園，從天王殿至藏經樓，兩側有東、西長廊連接。東路有地藏閣、香積廚和伽藍殿等，西路有觀音閣、方丈室和初祖堂等，形成龐大的古建築群。

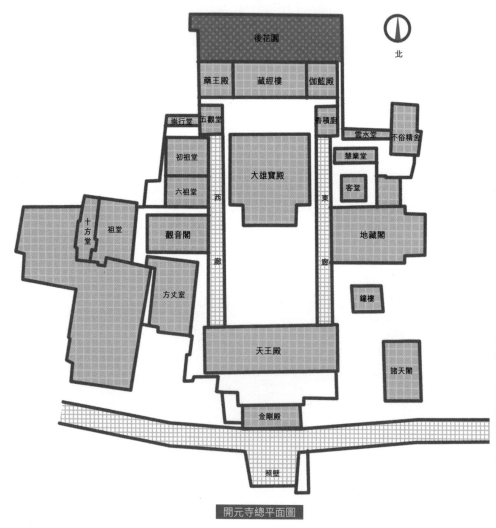

開元寺總平面圖

集合各時代的建築特徵

石經幢由石雕構件疊砌而成，是開元寺始建時就砌造的，已有 1200 多年的歷史，雕刻有力士、覆蓮、雙龍奪寶等圖案。

阿育王塔為三層條石砌成的方形基座，中段是須彌座，上部的四個面各雕刻着一尊佛像，塔頂端是一個五層疊的相輪。

石經幢

阿育王塔

天王殿具有宋代建築風格，舊稱「儀門」，後接東西兩廡廊，立面處理屋檐中部高、兩側低，斗栱高度近乎柱高的一半，這些都是早期建築樑架構造的特點。

天王殿

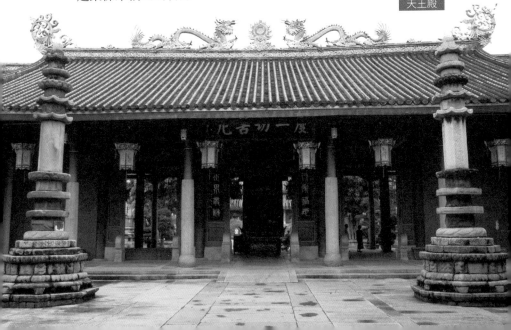

適應南方的環境

　　天王殿最外排的柱子是木石結合的，大部分柱身為石柱——八瓣圓肚形石柱，柱礎為石覆盆形狀，木柱部分只在高處，能很好適應南方的潮濕氣候。

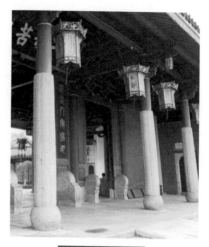

木石結合的柱子

疊斗

　　疊斗是指在柱頭或樑枋頂面使用多個斗自下而上的層疊來承托起上部結構，在豎向層疊過程中還能組合成水平方向的構件。它的功能與人體脊柱的支撐作用相似。

　　這種結構方式，在潮汕地區現存的傳統建築中非常普遍，是辨識度很高的地域特色做法。

　　最早應用疊斗的實例就是開元寺的天王殿。在柱頭之上，疊着12層大斗直達屋頂，疊斗的高度和柱身的高度相近。

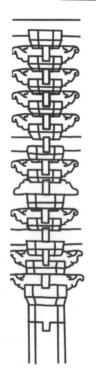

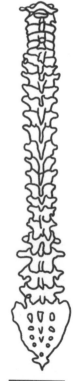

疊斗　　　　　人體脊柱

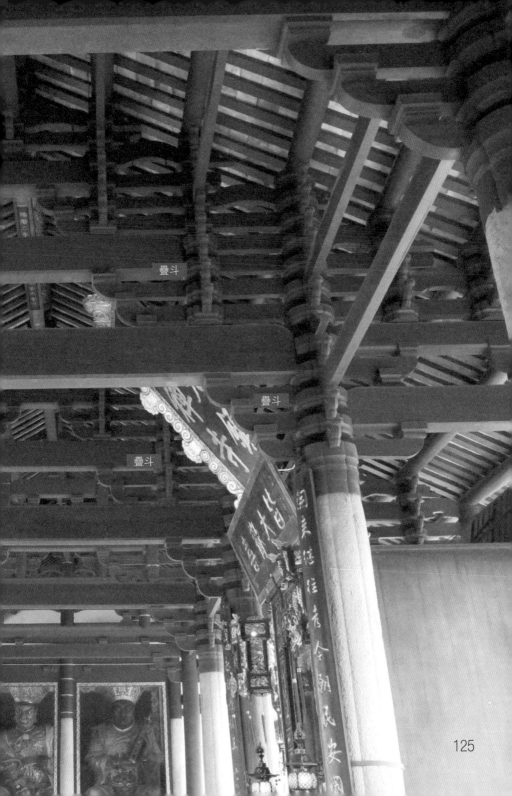

疊斗

疊斗

疊斗

125

南海神廟 —— 中國唯一完整保存的官方祭海神廟

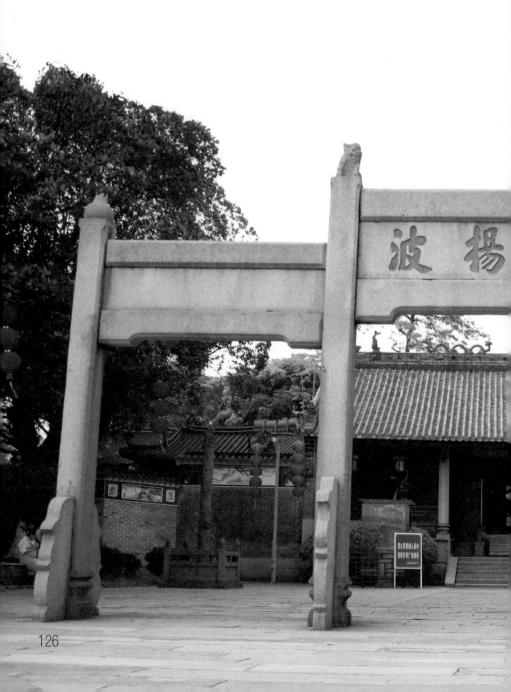

南海神廟位於廣州市黃埔區廟頭村，是中國古代海外交通貿易史的重要遺址之一，在 2013 年被評為第七批全國重點文物保護單位。

隋唐時期，廣州成為中國第一大港，是世界著名的東方港市。隋文帝下詔在廣州城東扶胥鎮修建南海祠，祭祀南海神，以保佑海上航行安全。

相傳南海神又稱祝融，是遠洋航船的保護神。

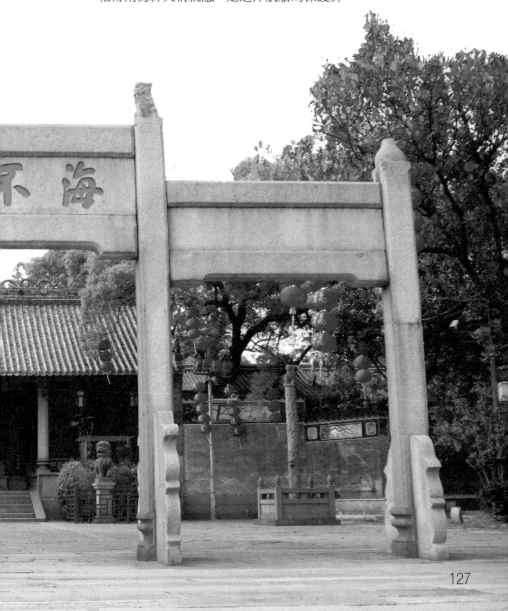

南海神廟與海上絲綢之路

在隋唐時期，廣州是海上絲綢之路的重要港口城市。從廣州出發的貿易船隊，經東南亞，越印度洋，抵達波斯灣、西亞、北非、東非等地，加強了中國同南亞、西亞、非洲及歐洲各國的交流。

在古時，南海神廟有個碼頭位於這條航線的重要位置上，從海路來華的朝貢使以及中外海船，凡出入廣州，按例都要到廟中拜祭南海神，祈求出入平安、一帆風順。從那時起，南海神廟香火旺盛，延續至今。南海神廟門前的石牌坊，額題「海不揚波」四個大字，寄託着出海人的心願，寓意平安、和諧、幸福。

總體佈局

南海神廟總體坐北朝南，佔地近 30000 平方米。中軸線上，自「海不揚波」牌坊向後，主體建築共五進，分別是頭門、儀門、禮亭、大殿和昭靈宮（後殿）。廟西側有小山岡，建有浴日亭。

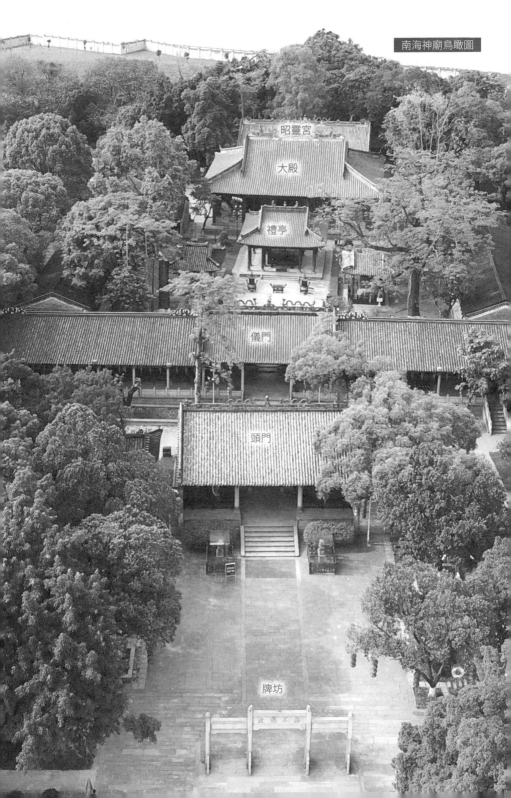

南海神廟鳥瞰圖

昭靈宮
大殿
禮亭
儀門
頭門
牌坊

頭門

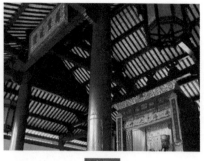

大殿

波羅廟與波羅誕

相傳在唐朝時，古波羅國使者達奚司空來華朝貢，回程時經廣州到南海神廟，把從國內帶的兩顆波羅樹種子種到廟中，因迷戀廟內的秀美風景，延誤了返程的海船，於是他望江悲泣，舉手望海，後立化海邊。

人們按照他生前左手高舉至額前遙望海船的樣子，給他穿上中國衣冠，將其塑像祀於南海神廟中，封為達奚司空，後又封他為助利侯。當地村民稱其為番鬼望波羅，所以南海神廟也被稱作波羅廟。

南海神誕又稱波羅誕，時間是每年的農曆二月十一至十三，其中二月十三是正誕。每逢神誕，周邊民眾以及善男信女都會結伴從四面八方來到南海神廟逛廟會。

達奚司空

130

南方碑林

儀門碑廊

　　南海神廟內存有歷代的許多碑刻，具有很高的歷史、文學和書法藝術價值，故南海神廟又有「南方碑林」之稱。

扶胥浴日

　　「扶胥浴日」曾是宋、元時期羊城八景之一，又稱「波羅浴日」，是指登臨南海神廟西側小岡的浴日亭觀看海上日出。唐宋時，這裡三面環水，「前鑒大海，茫然無際」。

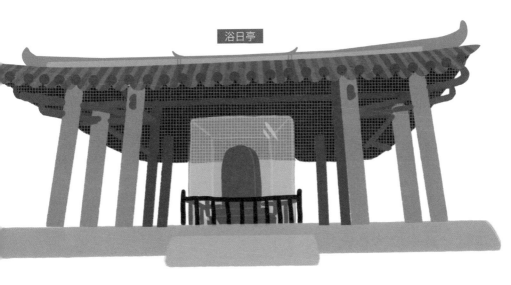

浴日亭

悅城龍母祖廟 —— 西江最宏麗的龍母祖廟

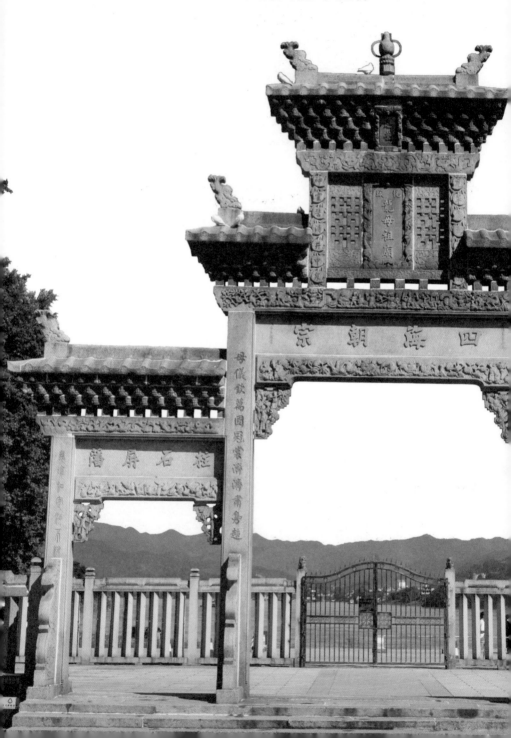

悅城龍母祖廟位於廣東省肇慶市德慶縣悅城鎮悅城河與西江交匯處，始建於秦漢時期，清光緒三十三年（1907）重建。

西江沿岸城市村鎮都興建龍母廟，據統計，西江流域在民國時已有龍母廟數以千計。這些龍母廟都以德慶悅城鎮龍母廟為祖，故也稱「龍母祖廟」。悅城龍母祖廟是所有龍母廟中規模最大的一座，並在 2001 年成為第五批全國重點文物保護單位。

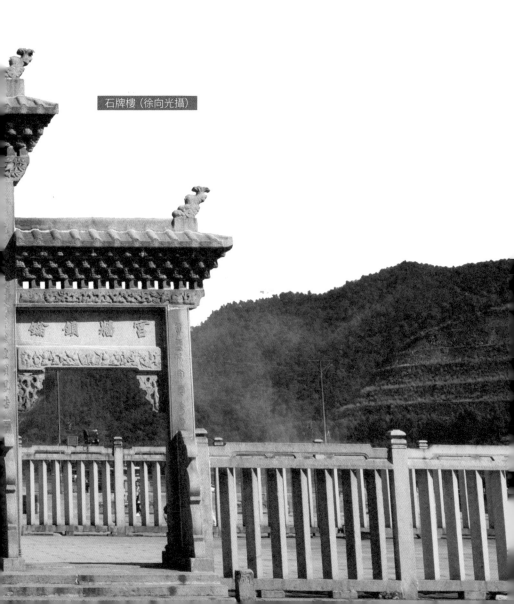
石牌樓（徐向光攝）

總體佈局

悅城龍母祖廟中軸線上的主體建築保存完整,最前方是石牌樓,其後為山門、香亭、大殿和妝樓,中軸線旁還有附屬建築東裕堂和碑亭等。

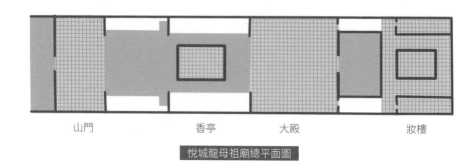

山門　　　　　香亭　　　大殿　　　　　　妝樓

悅城龍母祖廟總平面圖

石牌樓大致位於山門前方廣場中,三間四柱五樓,高 10 米,花崗石嵌接而成。牌坊兩側各有一門直欄護欄,與牌坊大門遙相呼應,兩側門形有明顯西式建築風格,形制罕見。

石牌樓與後面的山門(徐向光攝)

山門在石牌樓之後，上方懸掛「龍母祖廟」牌匾。硬山頂，屋面鋪綠色琉璃瓦。兩側山牆為曲線形的「鑊耳」式，這是典型的嶺南特色。

山門（徐向光攝）

香亭在穿過山門之後就能看到，是平面為正方形的亭式建築，屋頂有兩重，蓋綠琉璃瓦。香亭只有八根柱子，內外柱各四根，比通常做法省去外柱八根，並且四根外簷柱均為石龍柱，雕刻精美。

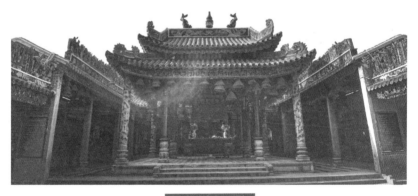

香亭（徐向光攝）

大殿內供龍母，屋面為重簷歇山頂，鋪綠色琉璃瓦。大殿內空間高敞，裝飾以黑色和紅色為主色調。古越人以蛇為圖騰，崇尚黑色，廣東三大祖廟都體現了「尚黑」的傳統。

祭祀龍母

中國有許多龍王廟，而唯獨嶺南西江一帶祭祀龍母娘娘。

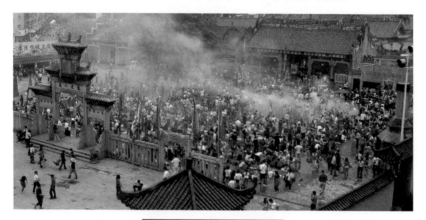

龍母誕朝拜盛典（徐向光攝）

技術高明的「三防」措施

防洪

悅城龍母祖廟擁有良好的地下排水系統，從妝樓、大殿、天井、山門最後到廣場，逐級遞降，以致整個地勢稍稍向西江傾斜。龍母祖廟自清末重建以來雖遭多次洪水沖淹，但依然能屹立江邊至今。

防蟲

因為花崗岩柱礎很高，蟲蟻無法蛀蝕。同時，殿內高廣，空間開闊，通風採光極好，使得廟內四季保持乾爽，蟲蟻不生。

防雷

從環境學上分析，龍母祖廟居高面南，前臨大江，左右和後面大山環繞，是絕佳的防雷環境。

香亭金柱柱礎
大樣圖

大殿柱礎
大樣圖

花崗岩柱礎

琳瑯生動的雕刻、陶塑

　　山門、香亭的蟠龍石檐柱，運用了高浮雕、透雕等手法雕刻，龍柱一體，活靈活現，龍口中的龍珠可滾動卻不能取出，可以看出工藝師極高的雕刻技藝。

　　屋脊的陶塑產自佛山石灣，人物栩栩如生，其題材多半來源於民間傳說和神話故事。

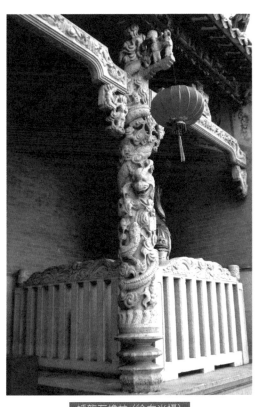

蟠龍石檐柱（徐向光攝）

屋脊陶塑（徐向光攝）

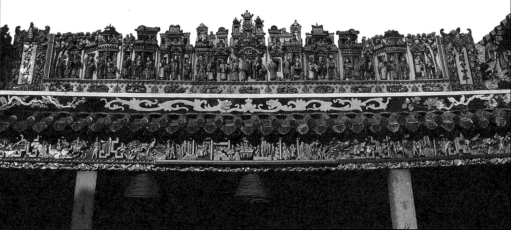

佛山祖廟 —— 北帝真武之廟

佛山祖廟位於廣東省佛山市禪城區祖廟路 21 號，始建於北宋元豐年間（1078—1085），之後經歷明清兩代的多次重修和擴建。在明代曾被封為「靈應祠」，在光緒年間（1875—1908）大修後十分壯麗，更凸顯嶺南的「精緻」特色。

*本節照片由佛山市祖廟博物館友情提供

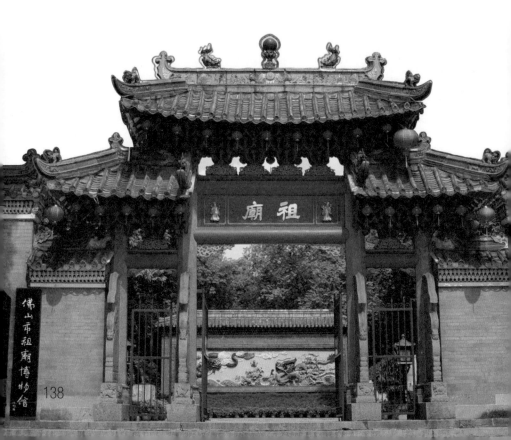

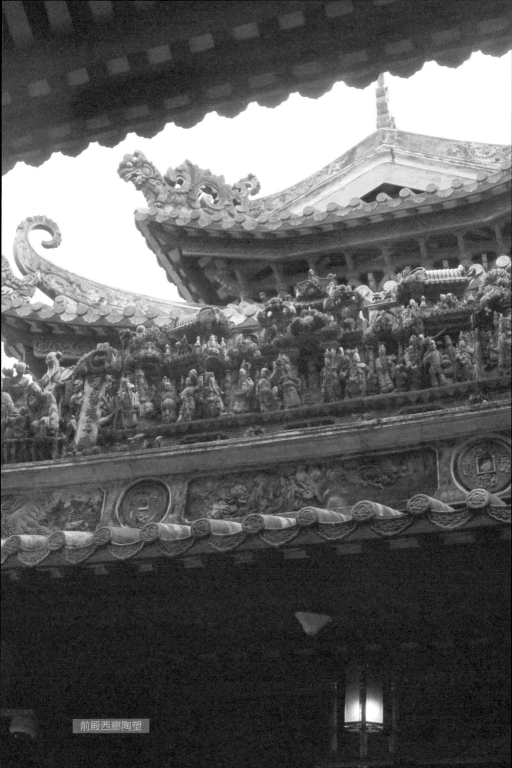

前殿西廊陶塑

總體佈局

佛山祖廟軸線清晰，左右分立，佈置勻稱，佈局嚴謹。

主軸線上分別是萬福台、靈應牌坊、錦香池、三門、前殿、正殿以及慶真樓，靈應祠庭院的兩側分別是鼓樓和鐘樓。

以錦香池為中心，池南為戲台娛樂建築，池北為祭祀殿堂建築，整體佈局緊湊而錯落有致。

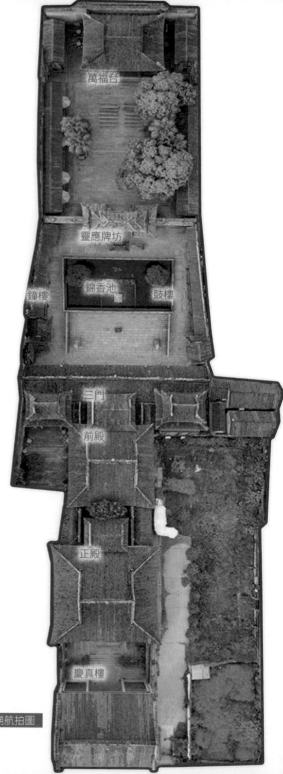

佛山祖廟航拍圖

靈應牌坊

建於明景泰二年（1451）。牌坊宏麗壯觀，在明代是祖廟的大門。它是現存最早的「三間四柱五樓」的牌坊。

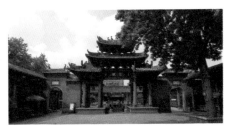
靈應牌坊

三門

建於明代景泰元年（1450），面闊九開間，達 31.7 米，十分壯闊。它是祖廟的儀門，由山門、崇正學社和忠義流芳祠三部分共同組成。按照明朝制度，祖廟的建築規格是不能建到九間之多的，於是這裡巧妙地連接三座建築來增添氣勢。

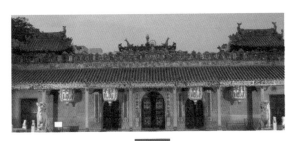
三門

萬福台

這是廣東省內僅存不多的完好的古戲台之一。以金漆木雕大屏風分隔前後空間，屏風隔板有四個門，分別供演員及工作人員出入。前台演戲，後台化妝。前台三面敞開，演戲在中間的明間，奏樂在兩邊的次間。東西兩側建有兩層高的迴廊，是給觀眾的雅座。佛山禪城是粵劇的發祥地，世界各地粵劇團體都將萬福台視為粵劇之源。

萬福台

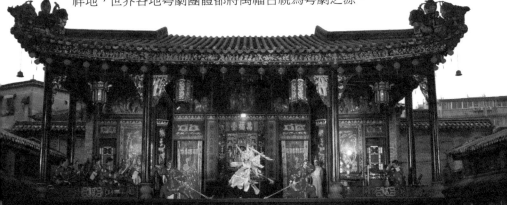

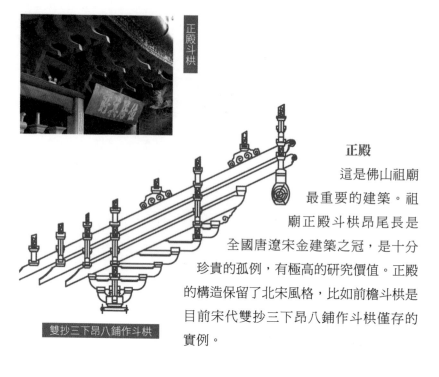

正殿斗栱

雙抄三下昂八鋪作斗栱

正殿

這是佛山祖廟最重要的建築。祖廟正殿斗栱昂尾長是全國唐遼宋金建築之冠,是十分珍貴的孤例,有極高的研究價值。正殿的構造保留了北宋風格,比如前檐斗栱是目前宋代雙抄三下昂八鋪作斗栱僅存的實例。

祭祀真武帝 / 北帝

據《山海經·海外北經》記載,禹京即夏禹之父鯀,其後代的一支為夏族,到河南嵩山一帶,創立了夏朝;另一支為番禺族,南遷至越,廣東番禺就是番禺族活動留下的地名。

佛山和珠三角一帶的越人是番禺族的後裔,真武帝,是他們的祖先,於是真武帝祠也就理所當然稱為「祖堂」或「祖廟」了。

真武帝又被稱為北帝,農曆三月初三是佛山祖廟的北帝誕。這是佛山最大的群體性祭祀和娛樂活動,每年有大量的民眾參與,熱鬧非凡。

北帝誕慶典期間的巡遊活動

北帝誕慶典期間的祭神活動

民間藝術之廟

祖廟的建築裝飾大量採用陶塑、木雕、磚雕、灰塑等。

在建築中應用的陶塑瓦脊共有六條,分別裝置在三門、前殿、正殿、前殿兩廊和慶真樓等建築的屋頂脊之上。

規模最大的是三門的瓦脊,正反兩面均有以戲曲故事為主要題材的雕塑,釉色以綠、藍、醬黃、白為主,古樸典雅。

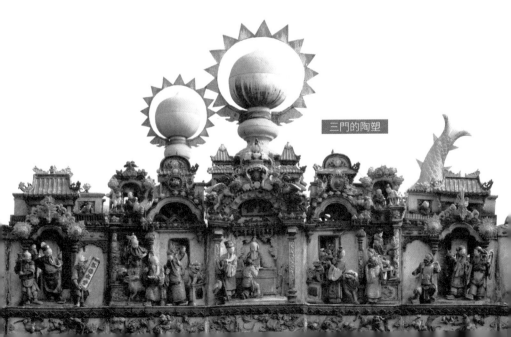

三門的陶塑

懷聖寺 —— 最早的中國式清真寺

懷聖寺，位於廣州市越秀區光塔路 56 號。在唐代，廣州是中國海外貿易的主要港口。千里迢迢過來做生意的阿拉伯富商是虔誠的伊斯蘭教徒，需要做禮拜的場所，因此跟當時的中國政府申請，建了這座中國最早期的清真寺。

懷聖寺立面圖

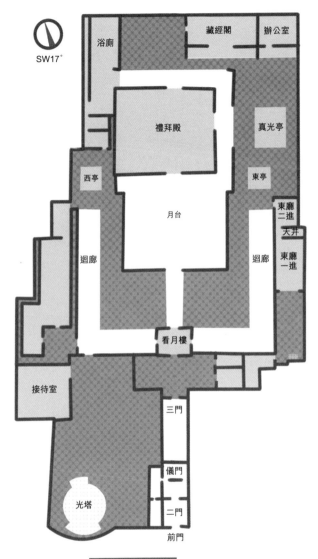

SW17°

| 藏經閣 | 辦公室 |
| 浴廁 | |

禮拜殿

真光亭

西亭

東亭

月台

東廊二進

天井

迴廊

迴廊

東廊一進

看月樓

接待室

三門

儀門

光塔

二門

前門

懷聖寺總平面圖

總體佈局

懷聖寺總體佈局在清真寺的形制基礎上，進行了中國化、嶺南化的調和，採用了中國傳統的庭院式、基本對稱的佈局。

在主軸線上依次建有三道門、看月樓、禮拜殿和藏經閣。禮拜殿坐西朝東，禮拜時面向聖地麥加，建築風格以中國傳統建築風貌為主，但建築的比例和色彩又帶有西亞風格。

中外合璧的看月樓

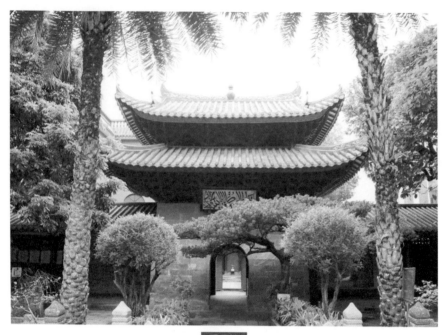

看月樓

看月樓斗栱

伊斯蘭教首先在阿拉伯地區弘傳，那裡炎熱乾旱，遊牧民族的生產生活多在夜晚進行。在伊斯蘭教徒看來，新月代表一種新生力量，從新月到月圓，標誌着伊斯蘭教摧枯拉朽、戰勝黑暗、圓滿功行、光明世界。

懷聖寺的看月樓雖不大，但極其精緻，很好地結合了中外風格。四壁是用本地紅砂岩砌成的石牆，東、西、南、北各闢一個伊斯蘭風格的圓拱門，層層疊疊的斗栱十分引人注目，上面支撐着兩重屋頂。看月樓整體形態古樸典雅，聳立在中軸線上，起到分隔內外空間的作用。

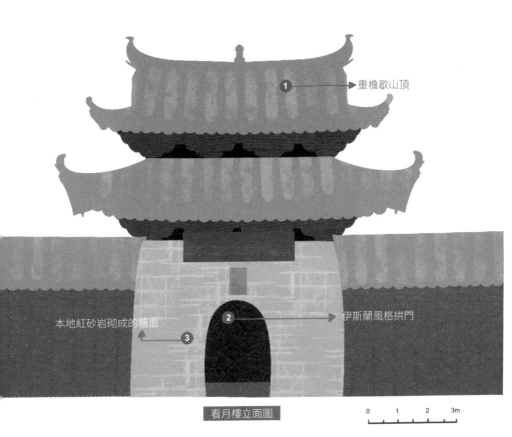

① 重檐歇山頂

② 伊斯蘭風格拱門

本地紅砂岩砌成的牆面 ③

看月樓立面圖

0 1 2 3m

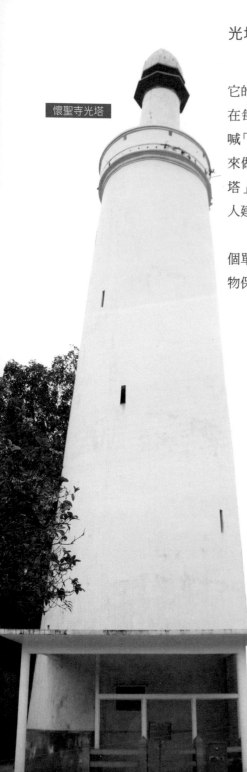

懷聖寺光塔

光塔

光塔露出地面部分高約 35.7 米。它的主要功能是召喚信眾來做禮拜。在每次禮拜前，會有人登上塔頂高喊「邦克」，意思是招呼伊斯蘭教徒快來做禮拜，所以這座塔最初叫「邦克塔」，後來又稱「光塔」。由於是外國人建的，還有個名字叫「蕃塔」。

在 1996 年，懷聖寺光塔作為一個單體建築被評為第四批全國重點文物保護單位。

雙螺旋蹬道

光塔整體用磚石砌成，建築平面為圓形，直徑 8.5 米，有前後兩個門，各有一蹬道，兩樓道相對盤旋而上，到第一層頂上露天平台上出口處匯合。

中國古代的磚砌佛塔，唐代多為方形、轉筒狀建築，用木梯和木樓板上下。稍晚一點的塔，多為六邊形或八邊形，多用磚蹬道的砌法，但砌工簡單，與光塔的圓形雙樓道的精巧技術遠遠不能相比。

導航

原來廣州的珠江，人們俗稱為海。光塔臨近珠江，在唐朝時，入夜後塔頂會懸燈來為往的船隻導航。

光塔底層平面圖

光塔頂層平面圖

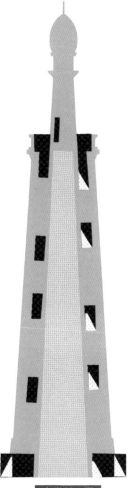

光塔剖面圖

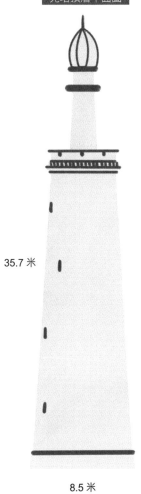

35.7 米

8.5 米

光塔立面圖

聖心大教堂 —— 石室

聖心大教堂位於廣州市越秀區一德
路舊部前 56 號。這座精美的天主教堂
建於 1863 年，直到 1888 年竣工，歷時
25 年建成。它是中國最大的一座哥特
式石構教堂。在 1996 年，聖心大教堂
被評為第四批全國重點文物保護單位。

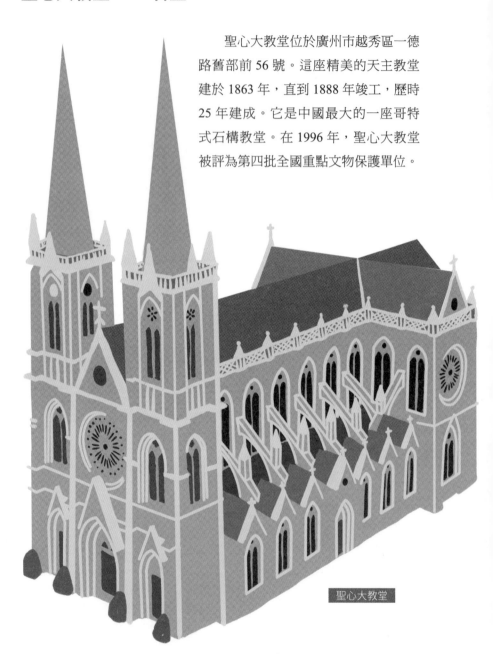

聖心大教堂

「石室」──聖心大教堂的暱稱

聖心大教堂的建造材料主要採用花崗岩石，局部用青磚，也配合木材，但整體看起來就像一座用石頭砌築的雕塑，所以很多人叫它「石室」。

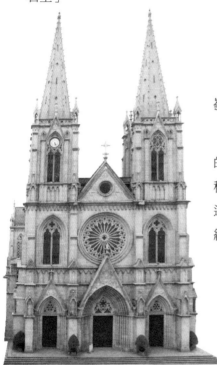

聖心大教堂

嶺南文化的代表

聖心大教堂雖然外觀看是典型的西洋哥特式建築，但在實際建造過程中採用了許多嶺南本土的工藝，經過歲月的沉澱逐漸成為嶺南文化吸納外來文化的一個代表。

聖心大教堂是法國政府在第二次鴉片戰爭後興建的，由兩位法國建築師借鑒巴黎聖母院進行設計。但是施工是由廣東工匠來操作，揭西人蔡孝石匠擔任總管。

法國巴黎聖母院

面朝道路

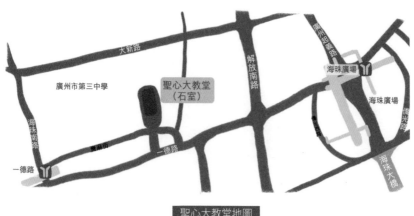

聖心大教堂地圖

　　聖心大教堂的朝向是向南偏東 5°，與西方天主教堂門口向西的慣例不同，適應了嶺南當地朝向道路的習慣，從地圖上就能看出來。

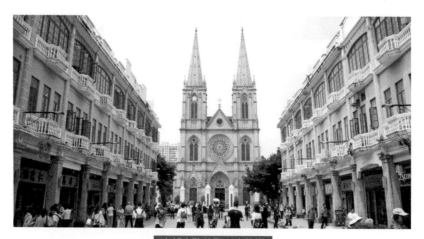

南朝大路的聖心大教堂

嶺南獅子樣式的排水口

聖心大教堂屋頂的排水口採用的是嶺南式的獅子造型，咧嘴探出腦袋的樣子，很有喜感。

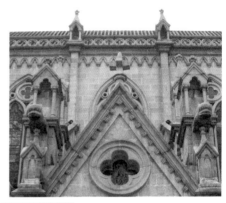

獅子造型的排水口

嶺南式的柱礎

聖心大教堂大門的柱狀雕飾的基礎、室內的柱礎，以及室內木格門框的柱礎裝飾，都有典型的嶺南特色。後院圍牆下還擺放了一排之前維修替換的舊柱礎呢。

大門柱狀雕飾的基礎

室內柱礎

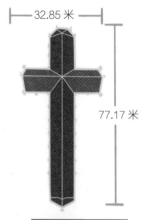

├─ 32.85 米 ─┤

77.17 米

聖心大教堂平面圖

西方哥特式建築的典型特色

聖心大教堂建築平面為拉丁十字形，長 77.17 米，寬 32.85 米，長寬比例大約是 2:1。

聖心大教堂有兩個塔樓，東塔是樂鐘樓①，裡面有四口銅鐘。西塔是時鐘樓②，安置有機械時鐘。

正門中間大門上部牆體以及兩側翼端的牆體，開有巨大的圓形彩色玻璃玫瑰窗③。

左中右開三個尖拱門④，正中牆體開巨大的圓玫瑰窗，上面三角形山牆尖上豎起「十字架」⑤。

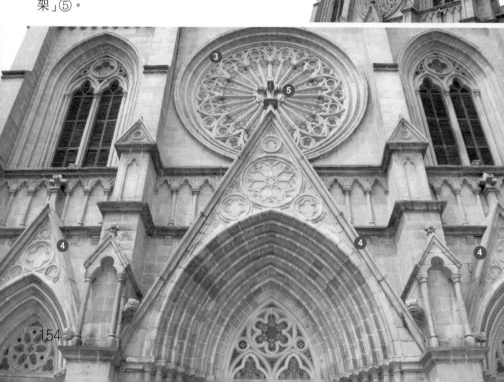

用彩色玻璃的尖拱窗採光

室內筆直地立着縱向束柱，是十字形尖券拱頂⑥，用磚砌築，拱中固定木套用於吊掛照明燈具。

有一列「飛扶壁」⑦支撐上部牆體，兼作屋頂的排水溝，每條壁柱頂都伸出小尖亭⑧。

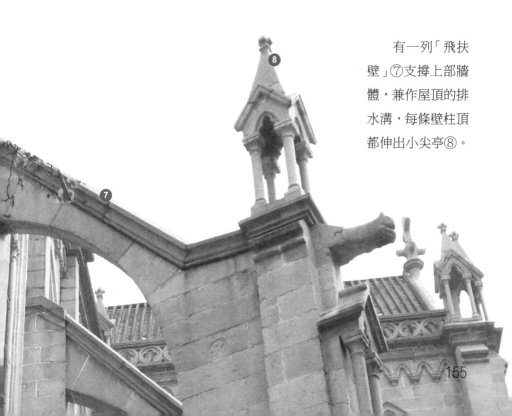

155

嶺南古塔建築

在古代中國，塔通常是一個地方最高的地標性建築。

塔原是佛教建築，起源於印度，梵文音名是「窣堵坡」，是一個半圓丘形的墳墓，上面有十多層金屬圓盤疊成的構件叫做「剎」。塔還有好幾個名字，比如「塔婆」「浮屠」等。塔最初是為保存佛的舍利子，便於佛教徒們膜拜而產生的。

塔傳入中國後，在中國建築的傳統形式和文化習俗等的影響下，逐漸形成了獨特的中國古塔藝術。而嶺南的古塔，既有中國古塔建築藝術的共同點，也有鮮明的嶺南本土特色。中國的古塔除了作為佛教的象徵外，還衍生出了其他功能，比如大多能用於登高望遠。

中國古塔類型很多，從實際功能來說，有佛塔及其他宗教的紀念塔、軍事戰爭相關的瞭望塔、主管人文興旺的文塔、協調景觀平衡的風水塔以及作為導航標誌的燈塔等。

嶺南的古塔數量也眾多，據不完全統計現存古塔有 300 多座。從樣式來說，以樓閣式佔主導地位，數量最多，分佈最廣。不過嶺南地區的樓閣式古塔既不同於江南地區古塔的飛揚秀美，也不像北方古塔那樣雄渾偉岸，相對來說，它們更傾向於樸實而不簡陋、秀麗而不張揚的風格，有一種雅致古樸的風韻。

下面一起來認識廣東的兩座古塔吧，它們分別是唐代佛塔和宋代風水塔的代表。

雲龍寺塔 —— 廣東唯一國家級唐代佛塔

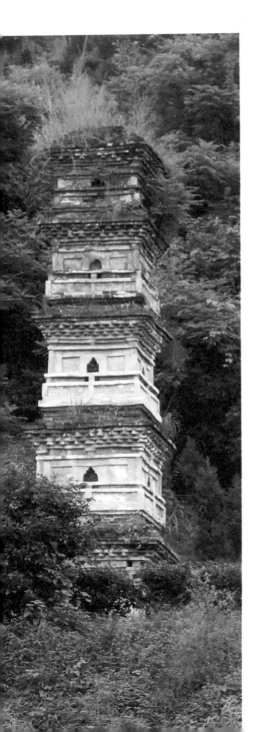

　　雲龍寺塔聳立在廣東省仁化縣董塘鎮安崗村西北角獅嶺東南麓，坐西北向東南，俯視南北縱行的漸溪河。

　　雲龍寺塔建於晚唐乾寧至光化年間（894—898），距塔 200 米處有一寺廟，原名西山寺，清代更名為雲龍寺，塔也隨之更名為雲龍寺塔，沿用至今。

　　雲龍寺塔在 1988 年成為第三批全國重點文物保護單位。

典型的唐代方形磚塔
—— 用磚石模仿木結構

　　雲龍寺塔的平面是方形，邊長2米，是五層的實心塔，層高10.44米。塔身底部四面各設一個壺形的佛龕。各層用仿木構建築法，用磚隱砌出倚柱、門拱、欄額、普柏枋、假門、欄杆、平座等，具有典型的唐代方形磚塔風格，是研究廣東早期古塔建築形式的珍貴寶物。

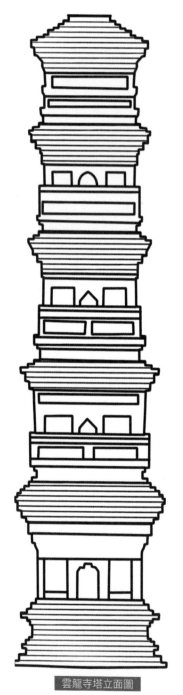

雲龍寺塔立面圖

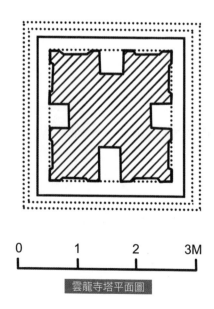

雲龍寺塔平面圖

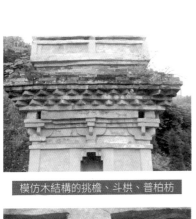

模仿木結構的挑檐、斗栱、普柏枋

模仿木結構的斗栱

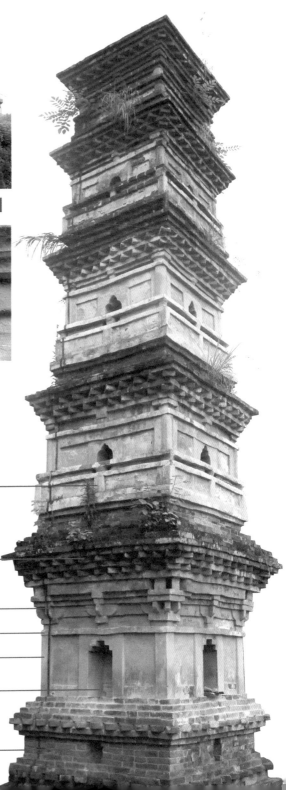

欄杆

挑檐

斗栱

普柏枋

倚柱

佛龕

用磚石模仿木結構

須彌座

三影塔 —— 廣東唯一有絕對年代可考的宋塔

　　三影塔位於廣東省南雄市雄州鎮三影塔廣場北側，建於北宋大中祥符二年（1009），據《南雄州志》記載有「祥符二年己酉異人建塔」，是廣東目前唯一有絕對年代可以考證的宋代磚塔。

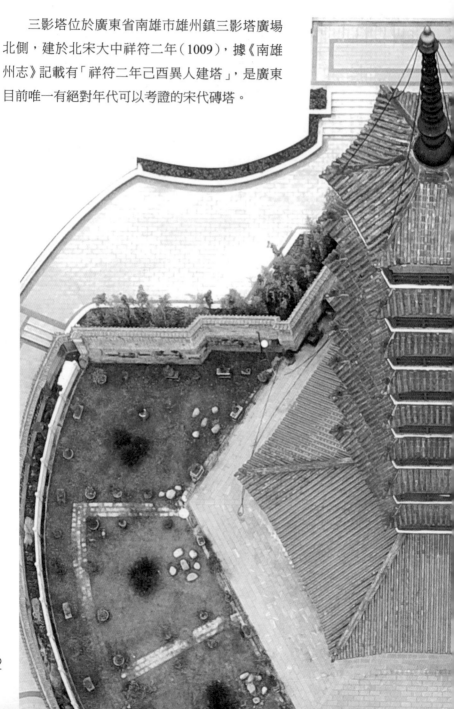

三影塔旁邊原建有延祥寺，也稱延祥寺塔。它在1988年成為第三批全國重點文物保護單位。

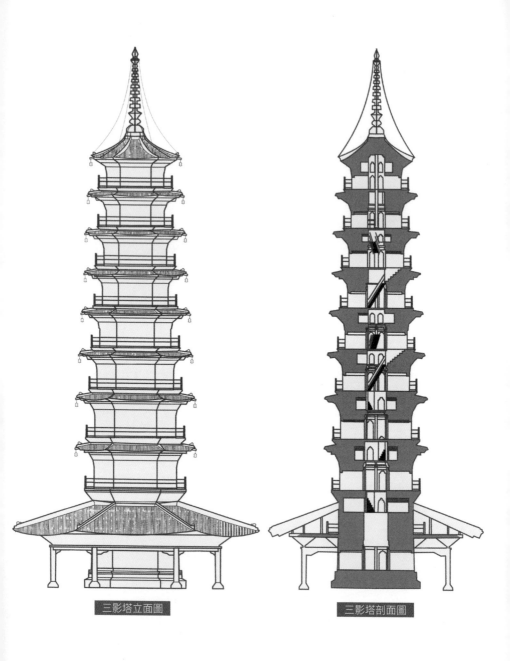

三影塔立面圖　　　　　　三影塔剖面圖

0　3　6　9　12　15m

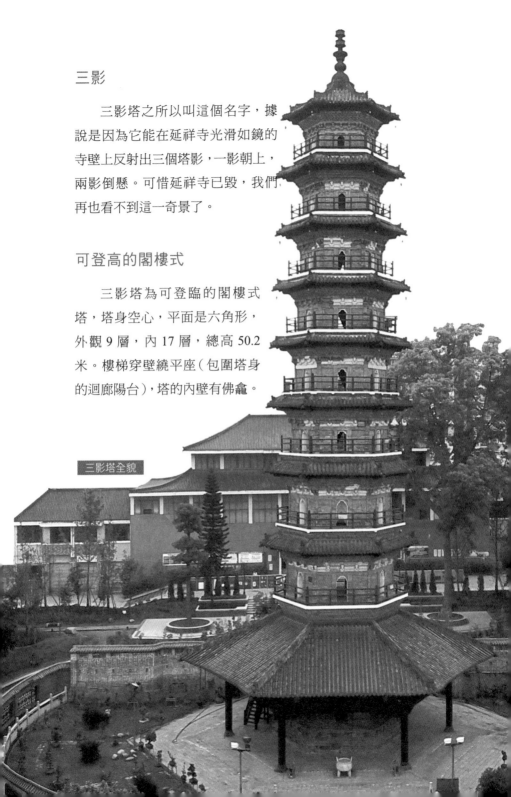

三影

　　三影塔之所以叫這個名字，據說是因為它能在延祥寺光滑如鏡的寺壁上反射出三個塔影，一影朝上，兩影倒懸。可惜延祥寺已毀，我們再也看不到這一奇景了。

可登高的閣樓式

　　三影塔為可登臨的閣樓式塔，塔身空心，平面是六角形，外觀 9 層，內 17 層，總高 50.2 米。樓梯穿壁繞平座（包圍塔身的迴廊陽台），塔的內壁有佛龕。

三影塔全貌

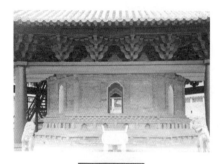

副階須彌座

副階斗栱

飛檐

副階設計樓式塔

三影塔的首層是副階形式的設計，有六根檐柱，覆蓮形石柱礎，六面三十朵斗栱出挑，磨磚砌須彌座。

整座塔身以規格不等的青磚平臥順砌，黃泥漿黏合。各層設有仿木構欄額、普柏枋、角柱與斗栱。

精緻的各層裝飾

塔身每層都伸出飛檐和欄杆，飛檐的樑頭上都懸掛着一隻銅鈴，全塔共有 48 隻，天風過處，鈴聲清脆。檐脊的末端還各蹲伏着一匹醬紅色的陶製貔貅，寓意祛災托福。

每層檐下都用棱角磚和挑檐磚層疊（這種做法叫「疊澀出檐」），檐覆蓋鐵紅色琉璃瓦面。

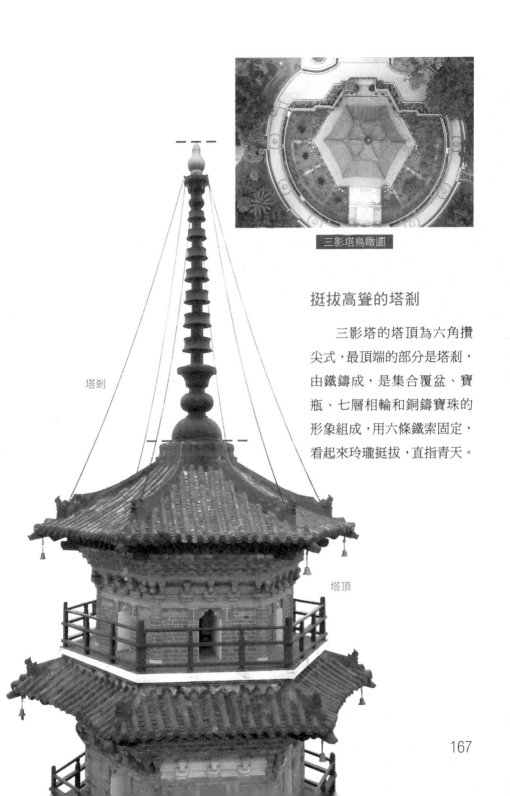

三影塔鳥瞰圖

塔剎

塔頂

挺拔高聳的塔剎

　　三影塔的塔頂為六角攢尖式，最頂端的部分是塔剎，由鐵鑄成，是集合覆盆、寶瓶、七層相輪和銅鑄寶珠的形象組成，用六條鐵索固定，看起來玲瓏挺拔，直指青天。

嶺南其他建築

嶺南建築還有一些重要的建築類型，比如交通建築和近現代建築，因為篇幅原因，不分別單獨成章，整合到這部分來介紹。

交通建築

　　交通建築顧名思義，是為了服務於交通運輸而產生的建築，如橋樑、驛站等。

　　嶺南尤其南部靠海地區水系繁多、河網密佈。從南宋開始，經濟中心南移，為了適應日益增長的貿易和運輸需要，嶺南地區出現了各種各樣的橋樑。

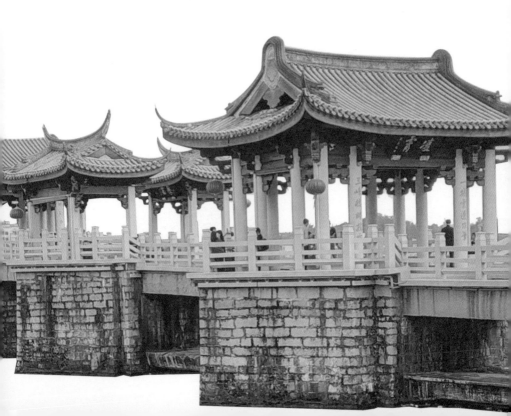

近現代建築

20 世紀初的近代中國，隨着社會的半殖民地化，西方的建築技術和建築思潮傳入，中西方的建築思想開始碰撞、交融，出現了一系列優秀的建築作品。嶺南地區作為最早接受外來文化風潮的「先行者」之一，更是出現了許多經典之作。

這一時期，中國公共建築設計的主流取向是堅持傳統，同時結合西方先進的結構技術和裝飾藝術，而不是盲目崇洋、照搬西方建築模式。

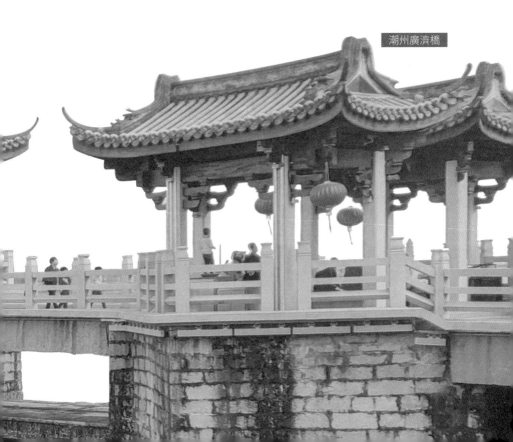

潮州廣濟橋

廣濟橋 —— 二十四變

　　廣濟橋始建於南宋，俗稱湘子橋，位於廣東潮州古城東門外，橫跨韓江 —— 閩粵自古以來的交通要津。在潮州有兩句流傳已久的民謠：「到廣不到潮，枉費走一遭；到潮不到橋，白白走一場。」

　　廣濟橋與趙州橋、洛陽橋、盧溝橋並稱為「中國四大古橋」，並且早在 1988 年就被公佈為第三批全國重點文物保護單位。

　　廣濟橋規模宏大，全長約 520 米。它最突出的特點是結構奇巧，集樑橋和浮橋於一體，是中國橋樑史上的孤例，被中國著名橋樑學家茅以升稱為「世界上首座啟合式橋樑」。

　　下面一起來感受廣濟橋的壯觀，具體了解它的特色吧！

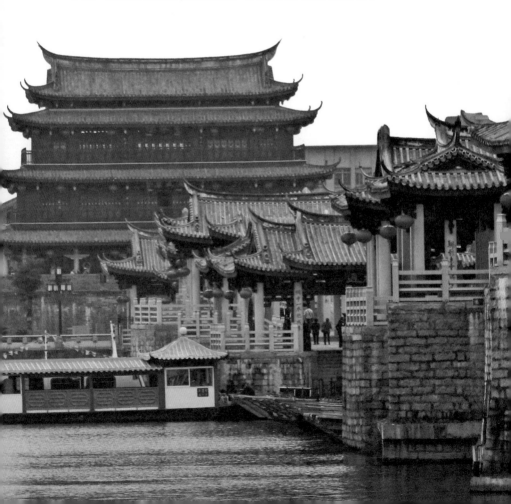

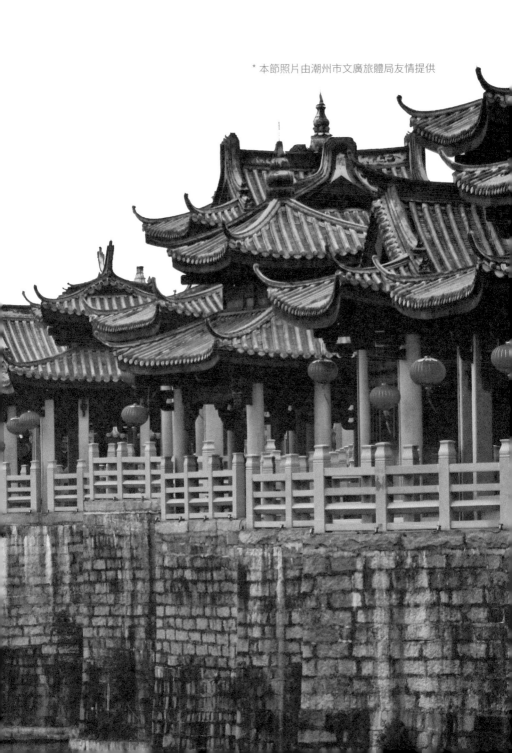

廣濟橋的誕生

康濟橋

廣濟橋最初是一座浮橋，名為「康濟橋」，後來毀於洪水。

丁公橋和濟川橋

當地太守對橋進行重修時，先從西岸開始修築橋墩，逐漸建成了
10 座橋墩，並給西段起名「丁公橋」。之後在東段相繼修建了 13 座橋
墩，並命名為「濟川橋」。東、西兩橋中間一段約有 89 米，因為水流湍
急，採用船隻相連成浮橋的做法。

廣濟橋—十八梭船廿四洲格局

明代時，對這座橋進行了一次規模空前的修整工程，並在每個橋墩
上都修築了橋樓，將三段橋統一命名為「廣濟橋」。後來在西岸又增加
了一座橋墩，將中段最早的 24 隻船減少了 6 隻，形成「十八梭船廿四
洲」的格局。

今天的廣濟橋

廣濟橋經歷過多次搶救和修繕，如今能看到西岸是 7 個橋墩，東岸
是 10 個橋墩。現在我們所走的廣濟橋橋面幾乎是後來建的，不過這樣
也是為了保護真正的古橋部分，也就是那些位於橋底的古石樑，現在還
有一些古石樑放置在橋西頭的岸邊。

174

曾經的廣濟橋——一個外國人的記述

英國人約翰·湯姆生 1862—1872 年進行了他的亞洲之旅。他 1869年到香港，在皇后大道開設攝影室，並在之後的兩年時間裡，踏遍全中國。1878 年他編撰了《鏡頭前的舊中國——約翰·湯姆生遊記》一書，裡面記錄了他在潮州的經歷，提及了廣濟橋：

在潮州時，有一天天還沒亮，我們就起床了，去河邊拍攝一座舊橋……在橋上有個集市，就在天要大亮時，裝滿農產品的苦力車長龍般地從四面八方湧來。

潮州府大橋與福州的一座橫跨閩江的大橋有些相似。它是一座石橋，有很多個橋墩，近似方形的橋孔可供船隻從橋下通行……橋上還是小鎮上的一處大集貿市場，在那裡，我發現了一些商人的住所和店舖。他們在那裡經商，也在那裡睡覺。

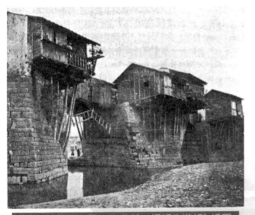

《鏡頭前的舊中國 —— 約翰·湯姆生遊記》插圖

在他的文字描述中，廣濟橋上的房屋除了居住，也兼做商舖。從他拍攝的黑白照片中能一窺當時的景象：橋墩上都建有房屋，閣樓飄到橋墩外，用木杆支撐着，像吊腳樓。各橋墩之間的連接部分是封閉起來的，像廊橋。

保存完整

廣濟橋的創建前後延續了 342 年，在形成後的 800 餘年以來，也經歷了數次修繕，但這個格局基本延續了下來。

2003 年 10 月至 2007 年 6 月，歷時四年的廣濟橋維修工作全面完工，廣濟橋恢復了明代鼎盛時期的風貌。

結構奇巧──十八梭船廿四洲

當地有民謠唱：「潮州湘橋好風流，十八梭船廿四洲，廿四樓台廿四樣，二隻鉎牛一隻溜。」

這首民謠道出了廣濟橋「樑舟結合」的奇巧結構，也就是將樑橋和浮橋結合在一起的設計。中間的浮橋不僅能很好地適應洪水，還能將連接的浮船解開讓大船經過。

廣濟橋夜景

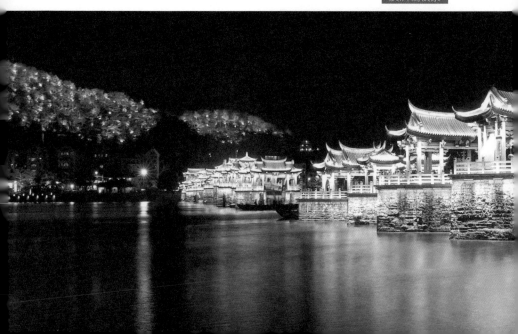

造型獨特——廿四樓台廿四樣

民謠唱出了廣濟橋的造型特點，也就是每個橋墩上都建造了一座形態不同的橋樓，也兼做店舖，所以有「一里長橋一里市」的說法。

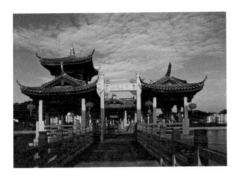

「民不能忘」石牌坊

清代時，當地知府在修繕廣濟橋時鑄造了兩隻鐵牛，分別放置在西岸第八墩和東岸第十二墩上。後來一次大洪水沖掉了一隻，於是有「二隻鉎牛一隻溜」的說法。另一隻鐵牛在抗日戰爭期間日軍飛機轟炸後不知所蹤。如今在西岸第七墩上重鑄了一隻。

在廣濟橋的西段上有一座「民不能忘」的牌坊，是百姓為了紀念道光年間的太守劉潯、分司吳均發動有錢人家捐資修橋的事跡而建的。

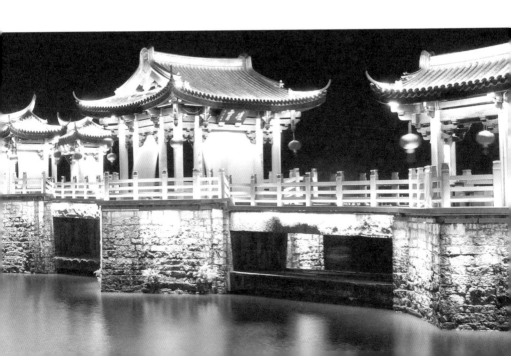

中山紀念堂 —— 中西合璧

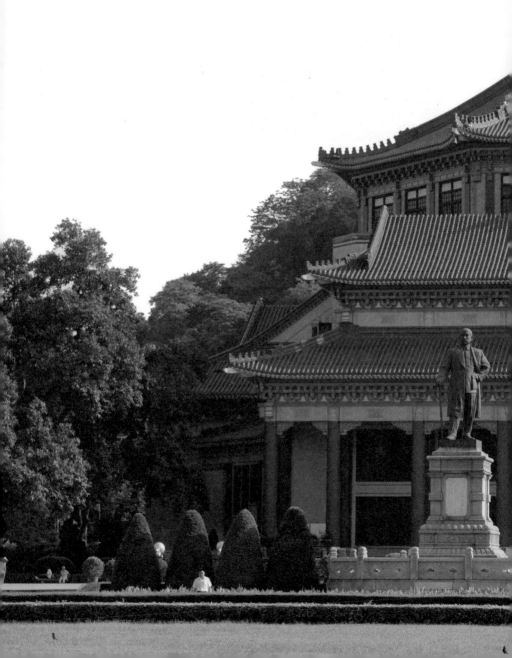

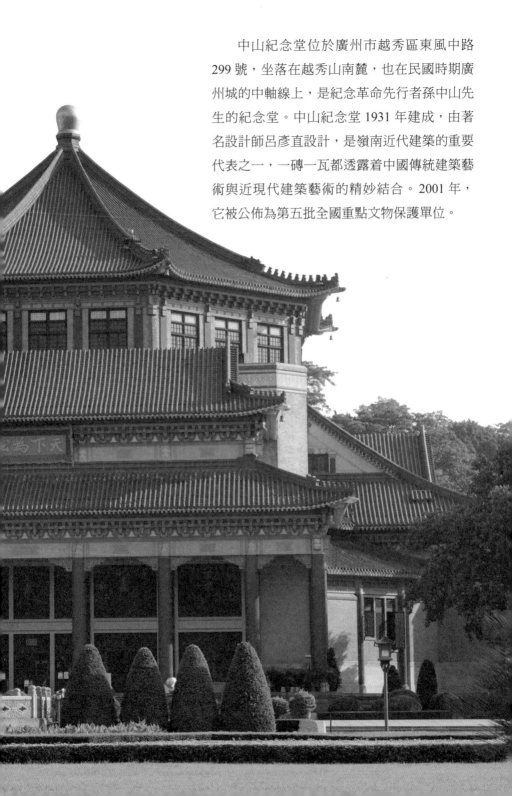

中山紀念堂位於廣州市越秀區東風中路299號，坐落在越秀山南麓，也在民國時期廣州城的中軸線上，是紀念革命先行者孫中山先生的紀念堂。中山紀念堂1931年建成，由著名設計師呂彥直設計，是嶺南近代建築的重要代表之一，一磚一瓦都透露着中國傳統建築藝術與近現代建築藝術的精妙結合。2001年，它被公佈為第五批全國重點文物保護單位。

顏色的背後

　　中山紀念堂以藍、白、紅三色為主色調，呼應「青天白日滿地紅」旗幟，也就是孫中山先生為中華民國選的國旗，寓意「光明正照」以及「自由、平等、博愛」。

　　青色彩繪、藍色琉璃瓦象徵青天，禮堂內的白色穹頂象徵白日，紅色門、窗、柱子象徵滿地紅。

色彩鮮明的中山紀念堂

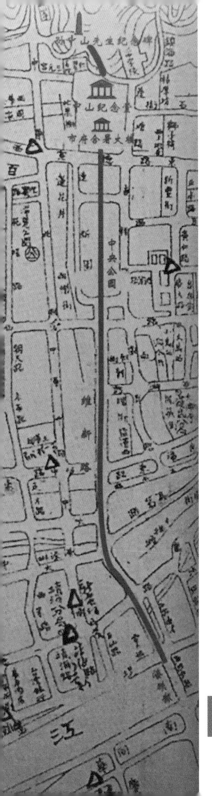

中山紀念堂所在位置的背後
—— 民國時期的廣州城中軸線

　　越秀山是廣州全城的主山，擁有城中重要的建築鎮海樓和紀念碑。但明清以前的廣州，越秀山雖然為全城主脈，並沒有形成明顯的軸線。

　　中山紀念碑與紀念堂的誕生，加上越秀山的地勢，民國時期新的中軸線開始形成。之後人們在中山紀念堂南邊逐漸建設起重要的公共建築及空間。

　　中山紀念堂南面是廣州市第一個警察署，取代了古代的衙門。警察署前是廣州的第一個公園 —— 中央公園。公園再往南是海珠廣場和海珠橋。

　　南方城市的軸線往往不像北方那樣是筆直的，但這並不影響中軸線給城市帶來的氣勢。

　　這條軸線貫穿廣州城，從北向南依次連接：中山紀念碑（越秀山）—中山紀念堂—廣州市政府合署—中央公園—海珠廣場—海珠橋。

在民國時期地圖上標註的廣州中軸線（翻拍自中山紀念堂內的展覽）

181

中式佈局，西式造園

中山紀念堂乍看是中國傳統建築的感覺，層層疊疊的寶藍色琉璃瓦屋頂，朱紅色的柱子，彩繪豐富的橫樑……但仔細一看，似乎又會產生西方古典廣場的錯覺，紀念堂前方是開闊規整、幾何對稱的大草坪和廣場，中間豎立着孫中山先生的雕像，兩側各有一個華表。

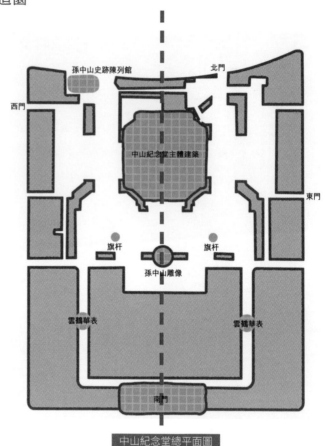

孫中山史跡陳列館　北門
西門
中山紀念堂主體建築
東門
旗杆　旗杆
孫中山雕像
雲鶴華表　雲鶴華表
南門

中山紀念堂總平面圖

中軸對稱佈局是中西方都有的，不同的是，西方式的中軸往往是道路和廣場，而中國式的中軸主要由建築構成。

整體上既體現中國傳統建築群坐北朝南、左右對稱，強調中軸線，又借鑒了法國古典主義的造園藝術和古羅馬廣場的形式。

中西合璧的佈局，使背景環境顯得更單純，突出主體建築，強化空間的紀念性，同時營造了一個開放、公共的外部空間，供人們進行各種自由活動。

「中國固有式建築」的代表

中山紀念堂建築的設計與建造，運用了中國古建築某些形式特徵和視覺效果，結合了西方現代建築理念及技術，還適應了嶺南當地的自然條件，充分體現了建築的精神美和技術美。這在民國時期被稱作「中國固有式」建築。

大跨度的禮堂空間穹頂由鋼架和鋼筋混凝土構成，沒有一根柱子遮擋，這是來自西方的材料與技術。屋頂的採光玻璃是德國製造的。採光玻璃與遍佈牆體四圍的玻璃門窗，既使堂內獲得充足的自然光線，又通過不同顏色的玻璃折射，使陽光變得柔和。

紀念堂內的懸柱，又稱垂花柱，是南方建築特色的一个體現，它的妙處是減少遮擋，讓空間顯得寬敞通透。

①堂內頂部空間（「白日」頂）　②屋頂採光玻璃
③堂內的灯光佈置　④垂花柱

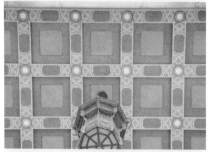

裝飾色彩豐富

斗栱是由若干個栱件，相互咬合，層層疊疊而成的組合構件。它是既有懸挑作用，又有裝飾效果的支撐性傳力構件，是中國古典建築的顯著特徵之一。不過自鋼筋混凝土使用以來，斗栱已經完全成為裝飾物。

中山紀念堂室內外天花板上的拼花有別，但都和宋代天花風格相似。其中室內還有一段未修復的天花橫樑，有興趣的可以去現場仔細尋找哦，非常珍貴。

①室外斗栱

②室內斗栱

③室外天花

④室內天花

⑤室內未修復的橫樑（位於二樓）

圖案寓意豐富

　　中山紀念堂使用了大量寓意深刻的象徵圖案，彰顯着深厚的中國傳統文化。

　　屋頂下伸出的椽子端部作萬字符「卍」裝飾，寓意吉祥、祝福、和諧。山牆尖端的裝飾是「懸魚」，象徵廉潔。室內外有好幾個地方用羊頭做圖案裝飾，令人聯想到「五羊獻穗」的傳說，如用意大利雲石雕製的漢白玉欄杆是羊頭造型，室外柱頭裝飾是「¥」的簡化羊頭圖案，室內外柱頭、樑下的雀替上也是羊角花紋。

椽子端部作萬字符「卍」裝飾

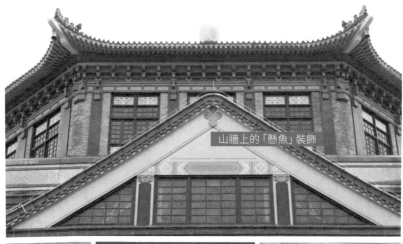

山牆上的「懸魚」裝飾

羊頭造型的室內欄杆

室外柱頭上裝飾的「¥」簡化羊頭圖案，室外柱頭、樑下雀替上的羊角花紋

室內柱頭、樑下雀替上的羊角花紋

責任編輯	許琼英	
書籍設計	彭若東	
排　　版	肖　霞	
印　　務	馮政光	

書　　名	圖解嶺南建築
叢 書 名	圖解嶺南文化
主　　編	傅華
編　　著	崔俊　倪韻捷
出　　版	香港中和出版有限公司 Hong Kong Open Page Publishing Co., Ltd. 香港北角英皇道 499 號北角工業大廈 18 樓 http://www.hkopenpage.com http://www.facebook.com/hkopenpage http://weibo.com/hkopenpage Email: info@hkopenpage.com
香港發行	香港聯合書刊物流有限公司 香港新界荃灣德士古道 220-248 號荃灣工業中心 16 樓
印　　刷	中華商務彩色印刷有限公司 香港新界大埔汀麗路 36 號中華商務印刷大廈
版　　次	2021 年 4 月香港第 1 版第 1 次印刷
規　　格	32 開 (148mm×210mm) 196 面
國際書號	ISBN 978-988-8694-55-6 © 2021 Hong Kong Open Page Publishing Co., Ltd. Published in Hong Kong

本書由廣東人民出版社有限公司授權本公司在中國內地以外地區出版發行。